U0102522

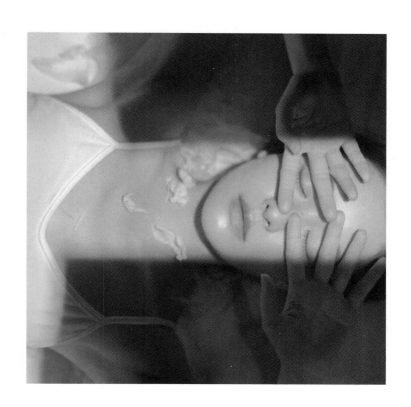

藏进光里

唯美情绪写真集

暖暖VK 著

人民邮电出版社

北京

图书在版编目（CIP）数据

藏进光里：唯美情绪写真集 / 暖暖vk著. -- 北京：
人民邮电出版社，2023.11
ISBN 978-7-115-62430-7

Ⅰ．①藏… Ⅱ．①暖… Ⅲ．①摄影集－中国－现代
Ⅳ．①J421

中国国家版本馆CIP数据核字(2023)第161267号

◆ 著　　　　暖暖 vk
　　责任编辑　胡　岩
　　责任印制　陈　犇
◆ 人民邮电出版社出版发行　　北京市丰台区成寿寺路 11 号
　　邮编　100164　电子邮件　315@ptpress.com.cn
　　网址　https://www.ptpress.com.cn
　　北京富诚彩色印刷有限公司印刷
◆ 开本：787×1092　1/16
　　印张：13　　　　　　　　2023 年 11 月第 1 版
　　字数：138 千字　　　　　2023 年 11 月北京第 1 次印刷

定价：228.00 元
读者服务热线：(010)81055296　印装质量热线：(010)81055316
反盗版热线：(010)81055315
广告经营许可证：京东市监广登字 20170147 号

前　言

这是我的童年，也是我和摄影定下契约的故事。

我爸妈忙于生计，常年在外打拼，没有陪伴在我身旁，但在成长过程中也一直爱我、呵护我、鼓励我长大。

"在外面要自信。"

"不学坏就是最棒的小孩。"

"自己想要什么就要努力去挣回来。"

……

我是一个行动力很强的人，我对万事万物都抱有极大的好奇心，什么都想试一试。我去过几十个国家。唱歌、跳舞、游泳、深潜、滑翔伞、网球、篮球、射击、射箭、卡丁车、配音、摄影等各种事情我都干过，并且干得不错。

但在上述事情里，我坚持得最久的是摄影。

在我七八岁的时候，妈妈买了一台胶片相机，开始记录我和弟弟的生活。妈妈工作很忙，常年不在家，在家的时候，妈妈一有空就会拿着相机拍我和弟弟，吃饭也拍，睡觉也拍。

妈妈不仅喜欢拍我们，还喜欢去外面的照相馆拍照，家里有很多妈妈的艺术照。每次我想妈妈的时候，都会去翻相册，看妈妈的照片；还会把妈妈的照片藏在书里，一想她了就拿出来看。

想来，选择在摄影里深耕，是受妈妈的影响。

我不知道我还会喜欢摄影多久，但我一直和自己说：

"去流浪吧，去创作吧，用热爱塞满生活的每一个角落。去记录阿肯山醉人的日落、洞里萨湖摇曳的船只、吴哥窟神秘的微笑、垦丁轻轻柔柔的风、大理自由自在的马儿……"

同样，我也想和喜欢摄影的你说：

"心里的光不要灭，它终会升成月亮，哪怕旁人现在只能看到一缕烟。"

当我独自拿起相机的时候，
仿佛就像在自己的房间，
在一个独立的世界。

——帕蒂·史密斯

目录

最真的我

Linna 是我的一个朋友，

我很幸运能够以摄影师的身份见证她的人生节点。

那天我看见她作为一个母亲，

站在我曾经拍过她的地方，

我的眼眶都湿润了。

我想这就是我一直坚持摄影的意义，

摄影成为我生活的一部分。

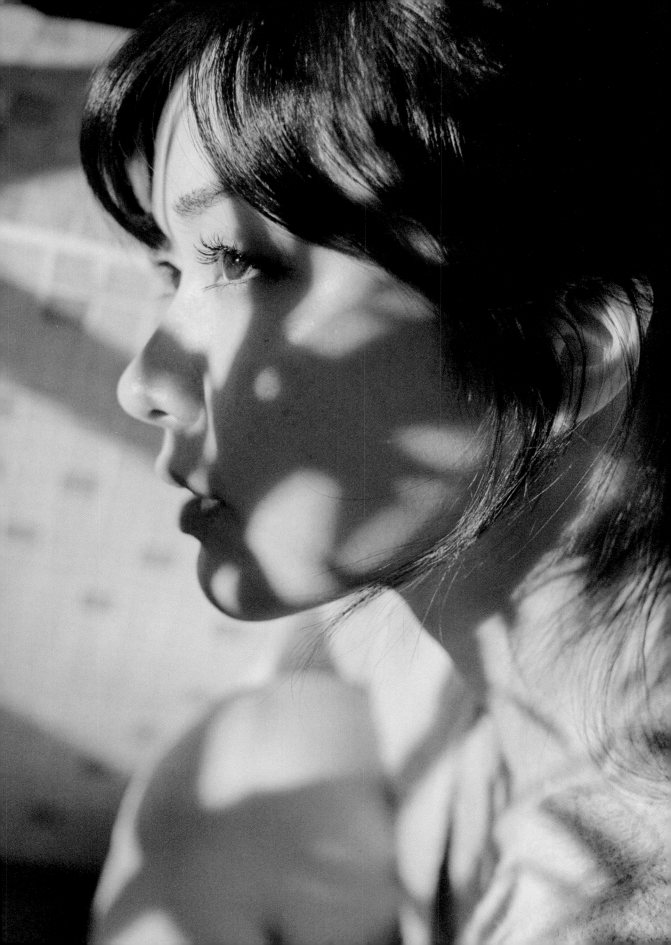

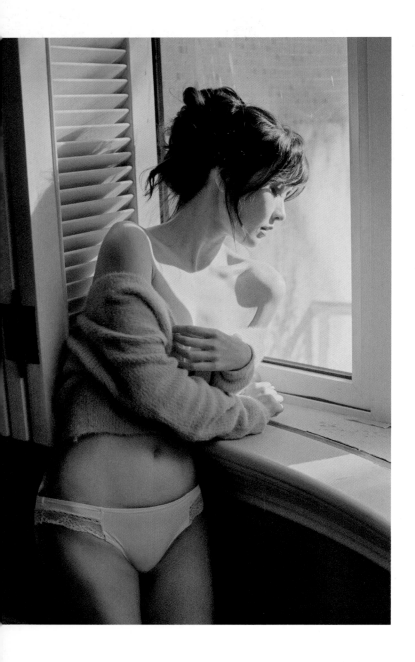

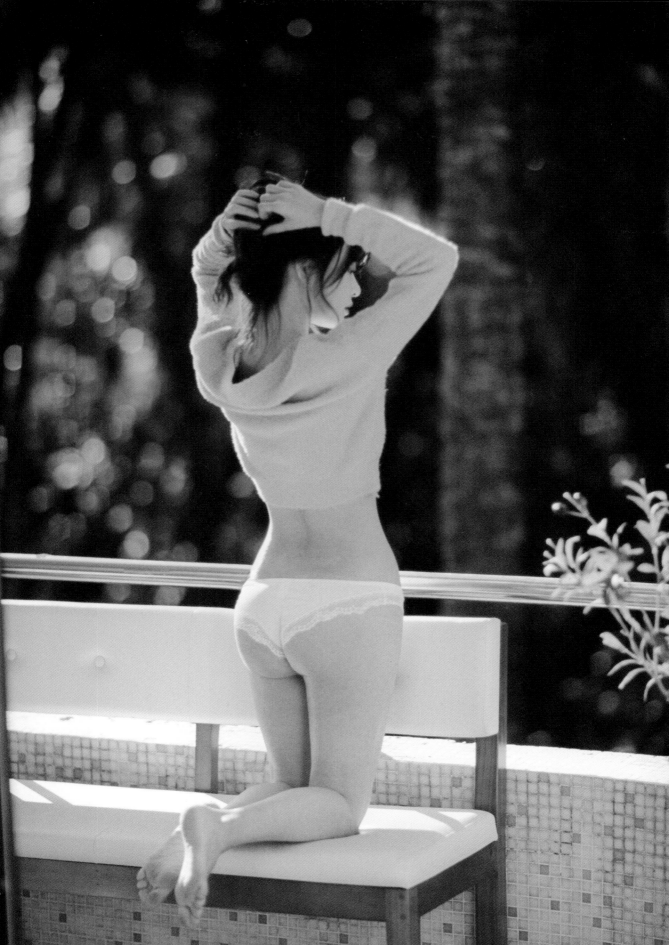

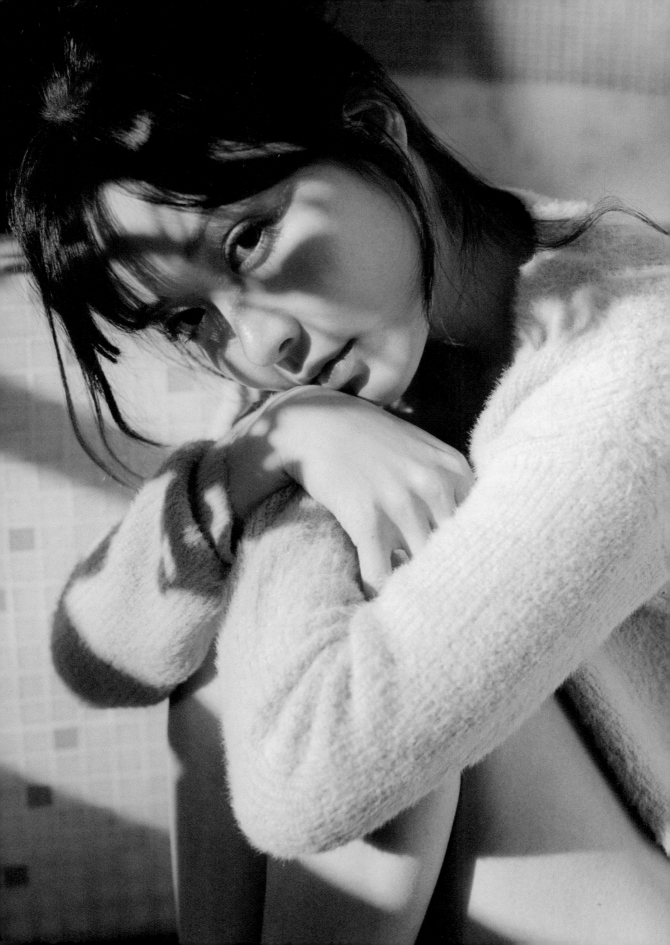

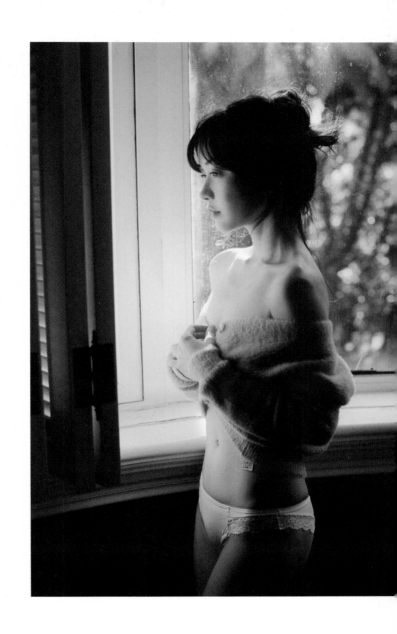

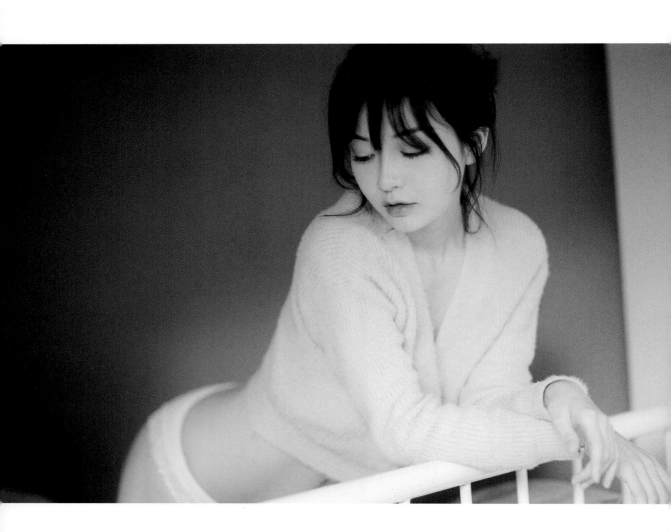

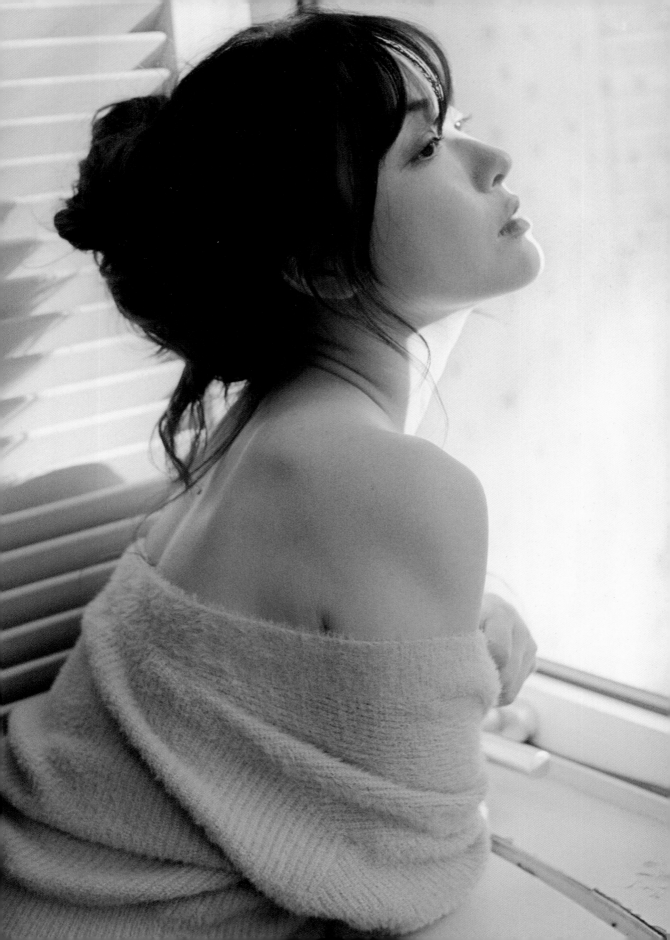

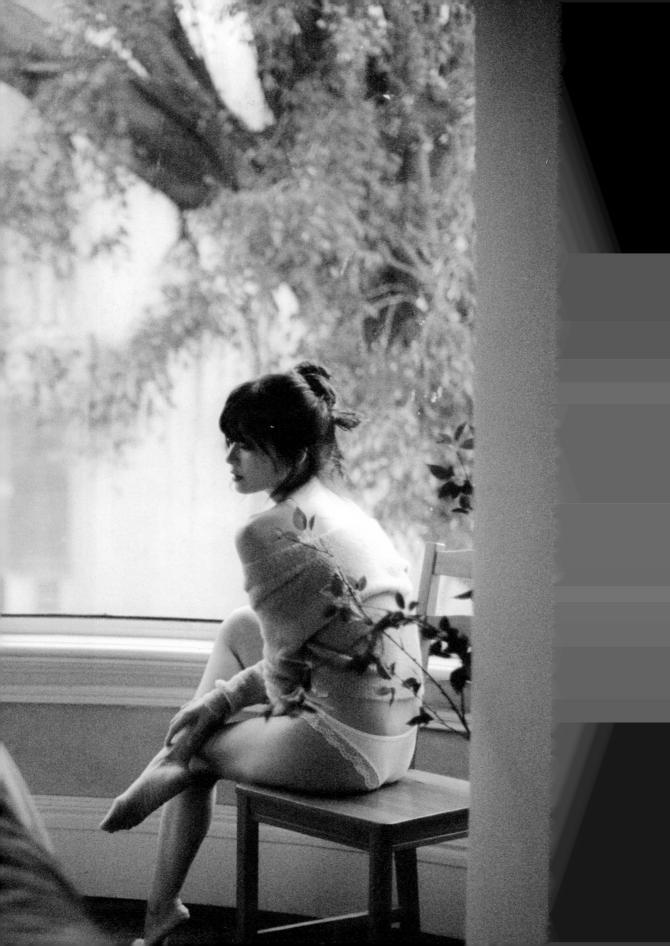

青提

也许一个人最好的样子就是静一点，

哪怕一个人生活。

穿越一个又一个城市，

走过一条又一条街道，

仰望一片又一片天空，

见证一场又一场离别。

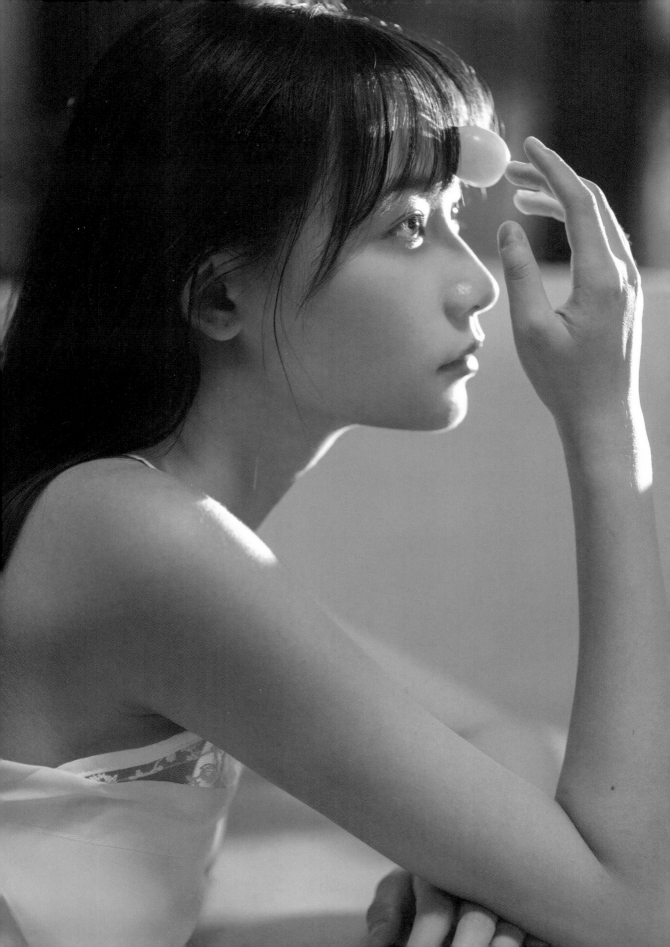

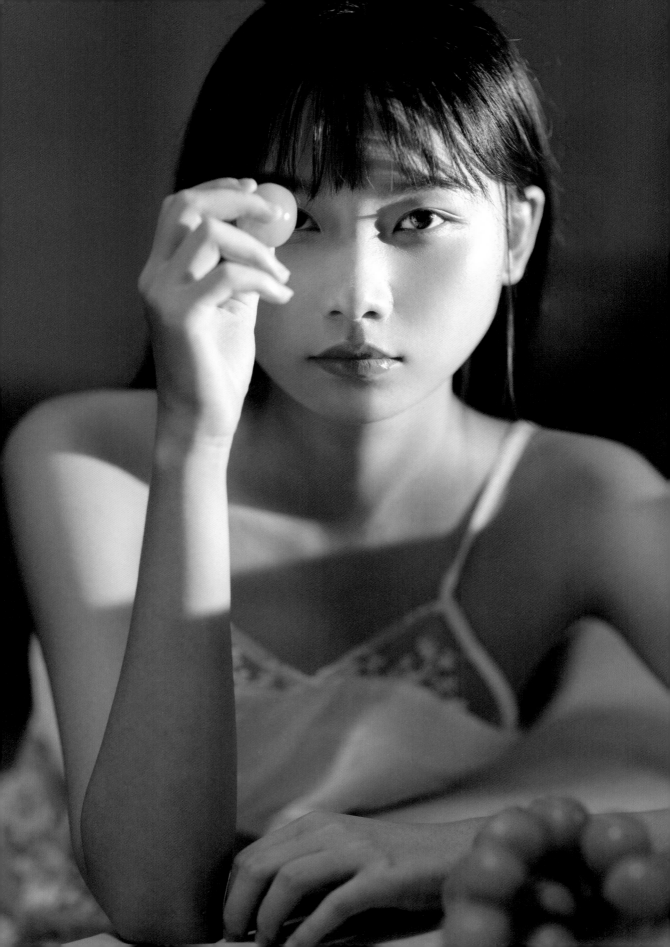

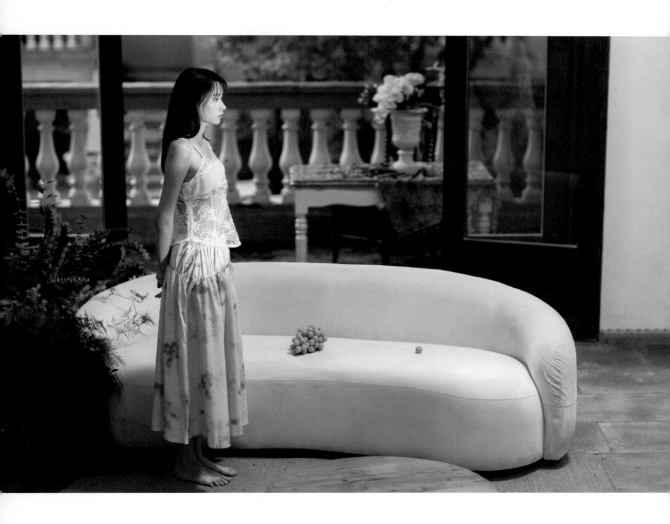

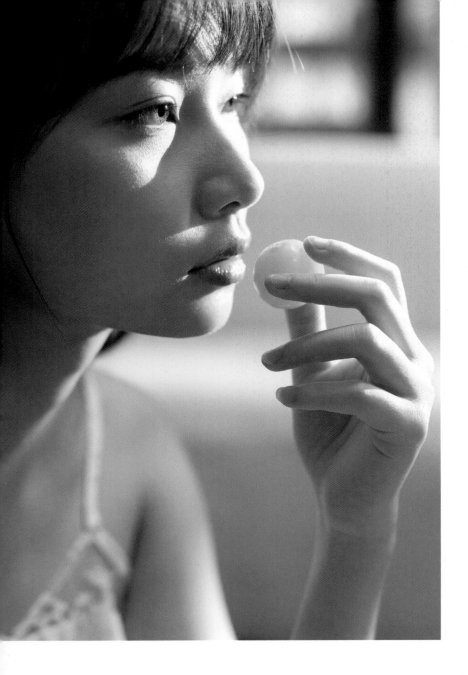

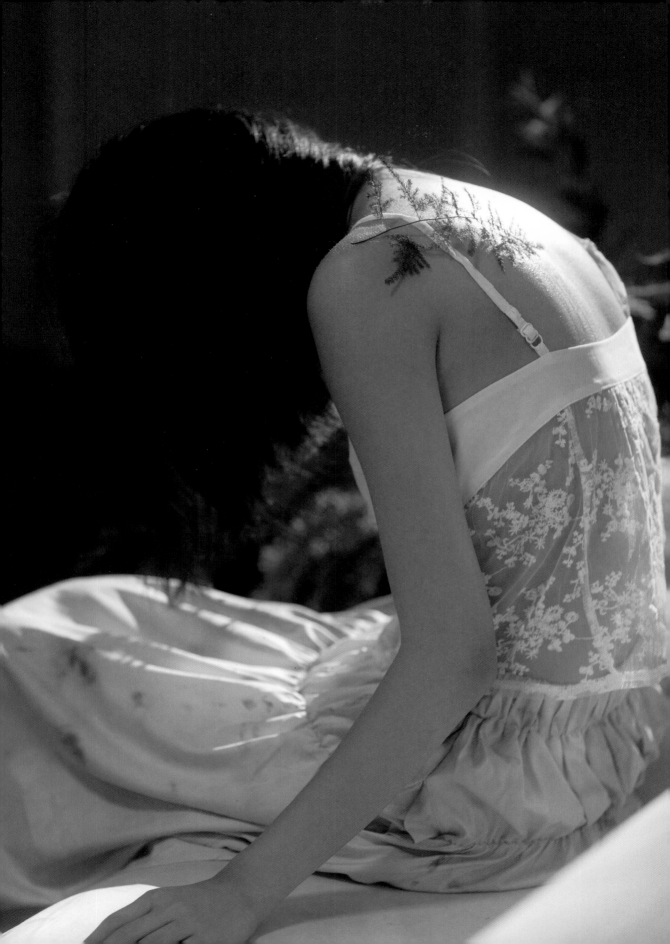

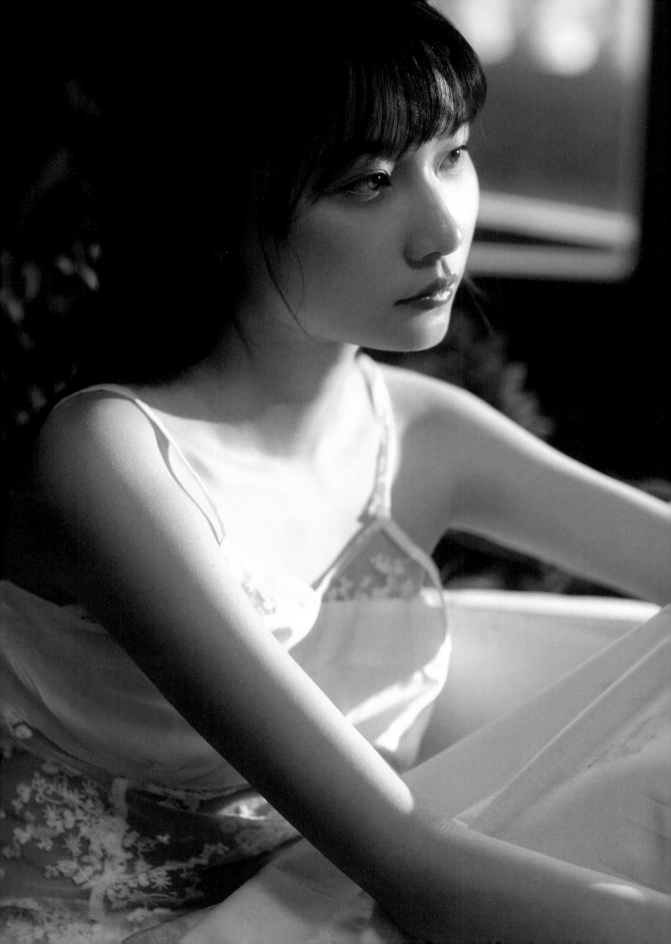

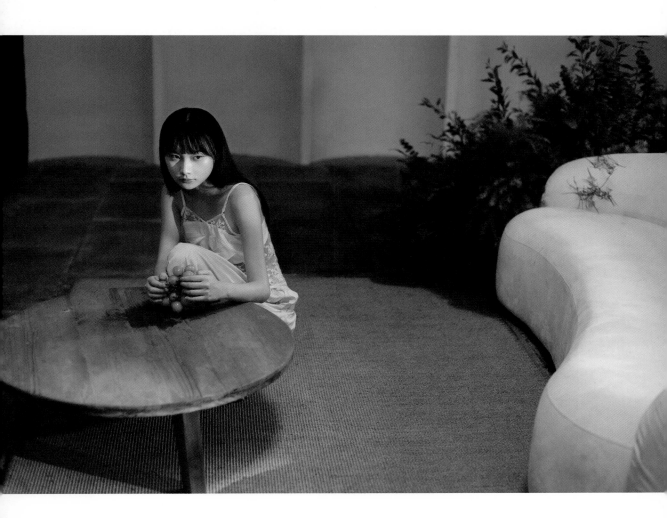

心动

人世间的欢喜，

大抵是盛夏瓷碗中的冷萃桂花茶汤，

碎冰碰壁叮当响。

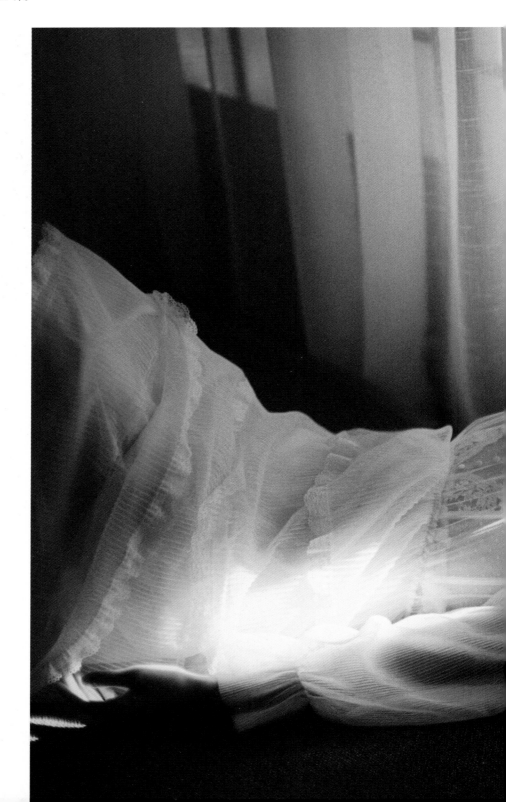

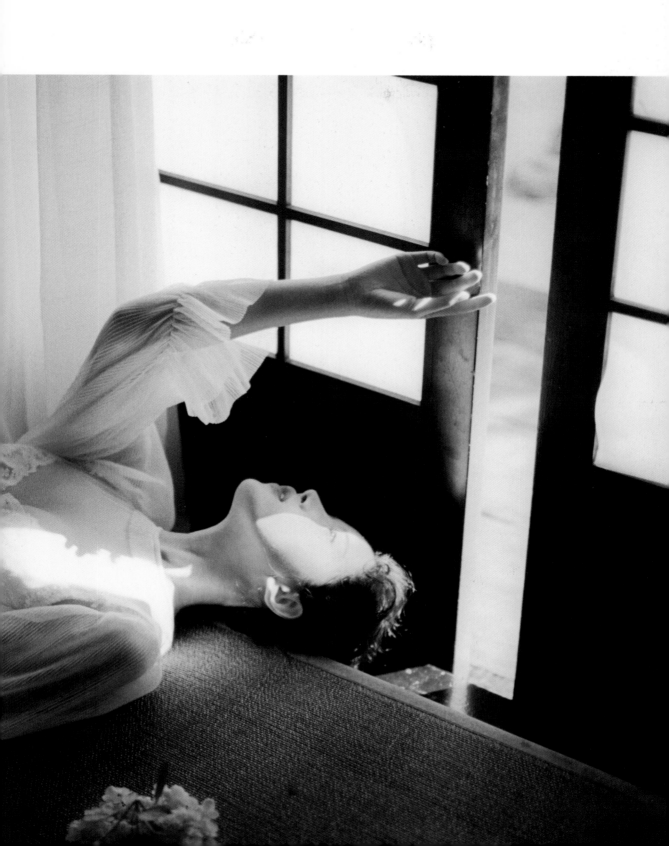

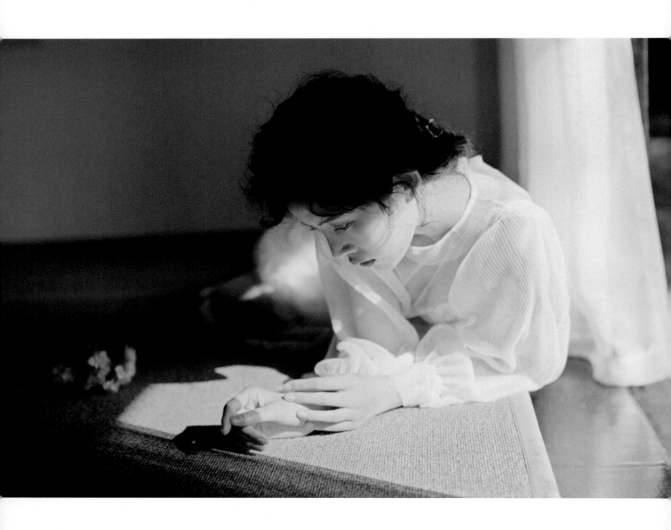

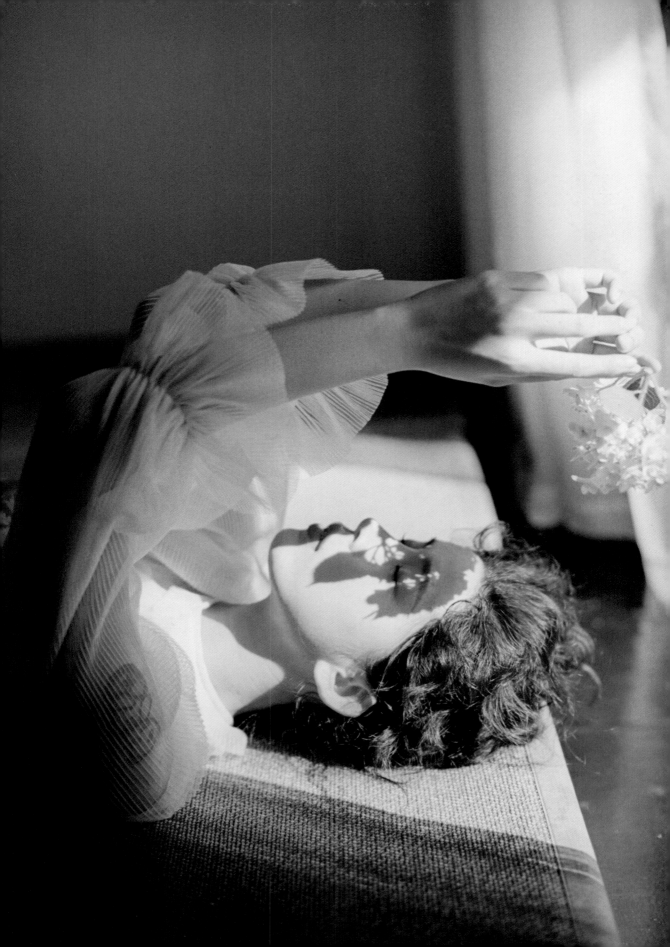

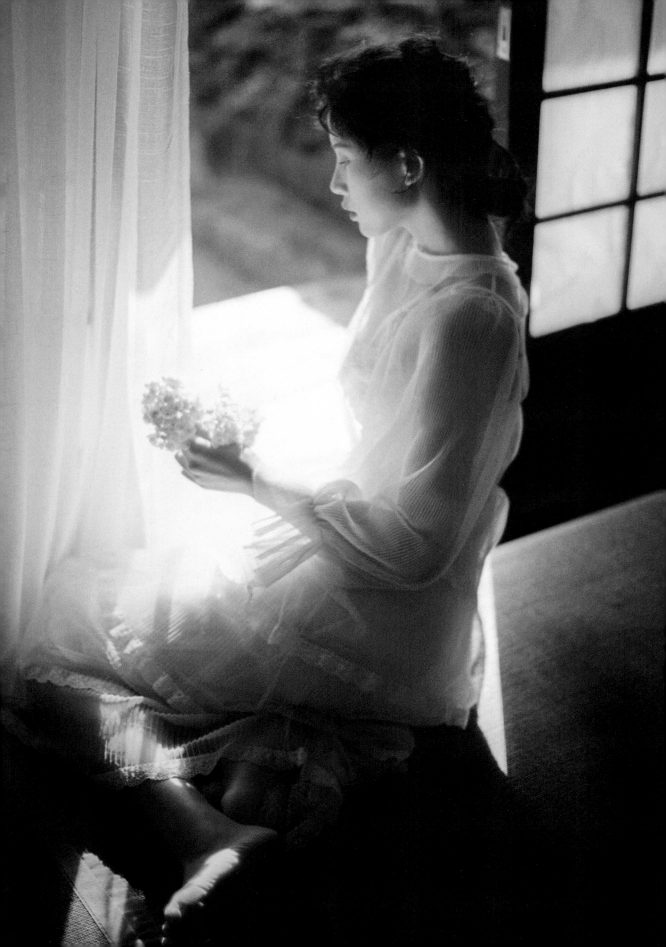

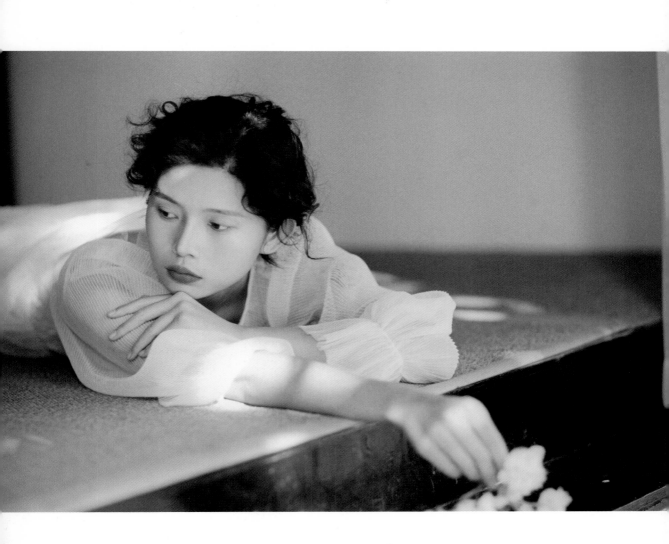

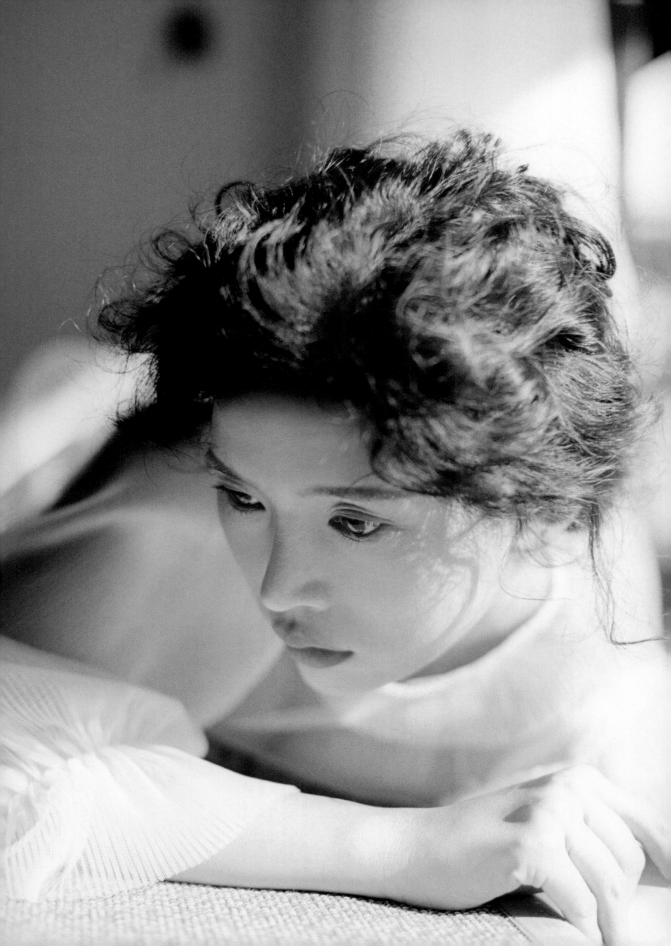

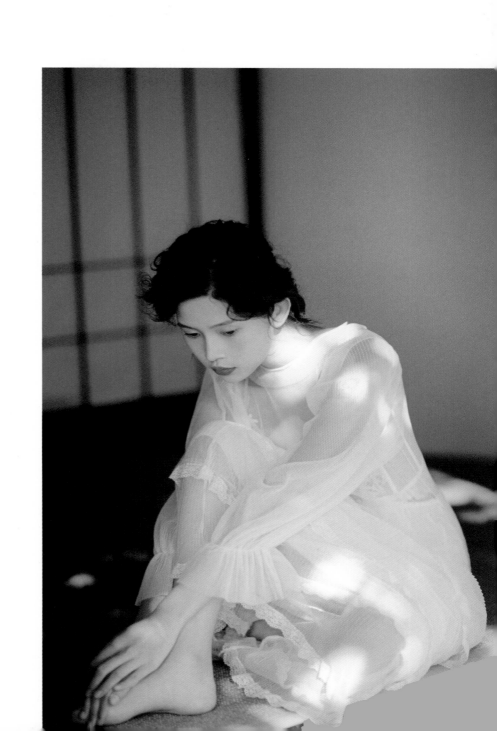

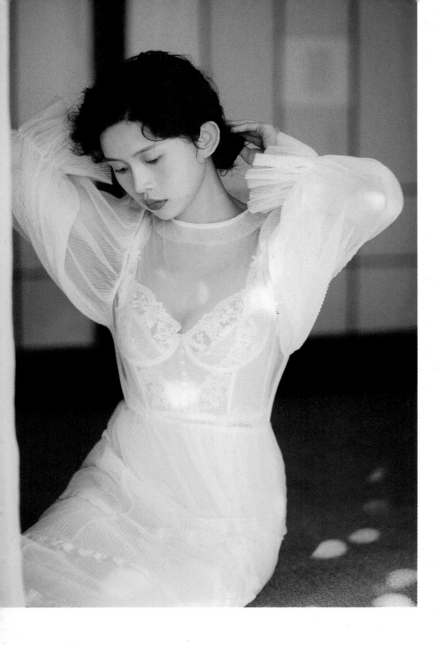

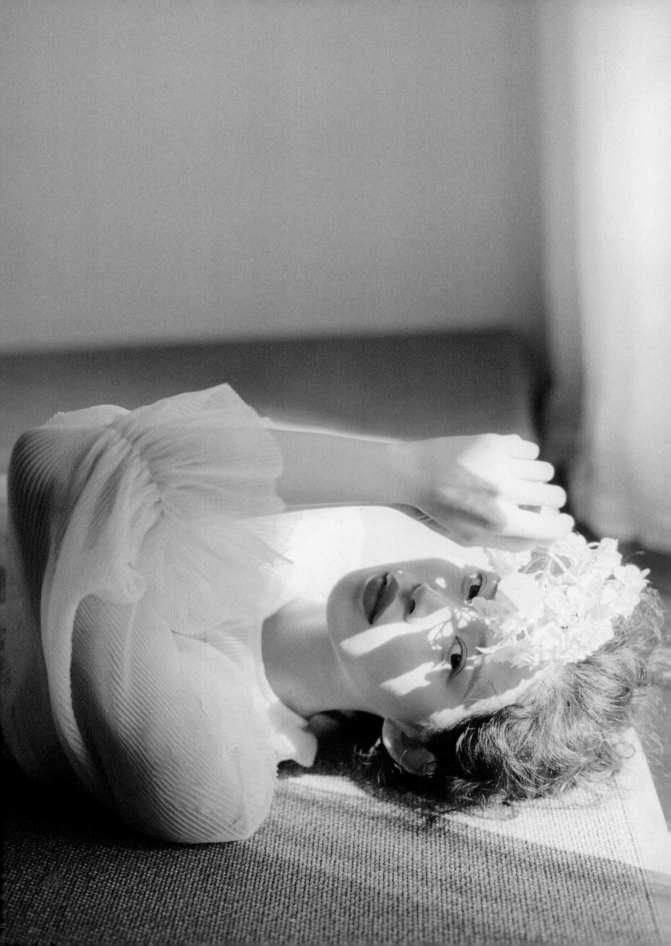

看见我自己

很多人都会有一种偏见，仿佛只有跋山涉水才能拍出绝美的画面，却忽略了最美好的东西其实就在我们身边。

我去过很多地方旅行，记录了沿途的许多美好，按下了近千次的快门，却唯独少了留住自我的画面。

这也是我开始记录身体的其中一个契机。

我接触过的很多女生对自己并不自信，觉得自己鼻子塌、眼睛小、身体一些部位不够饱满，社会上单一的审美影响了许多人的自我判断。

身体是美好的。

每一朵花不同时节的形态，都是不一样的。初期的含苞待放，中期的娇艳欲滴，后期的落落大方，姿态各有不同。时间在身上留下的痕迹远不止一种，它还会是身体的曲线、皮肤褶皱、纹理的触感……

你也是美好的。

我们大可以活成自己的样子，更本色一点，更真实一点。无论如何都会有人喜欢你，或者不喜欢你，如何评价你是别人的课题，但成为什么样的自己才是你的课题。

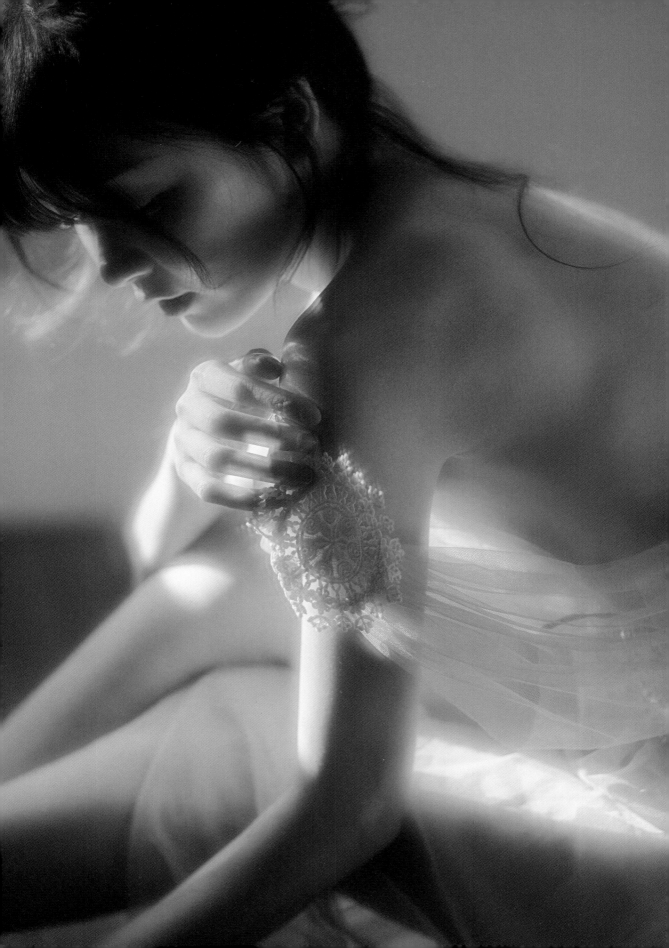

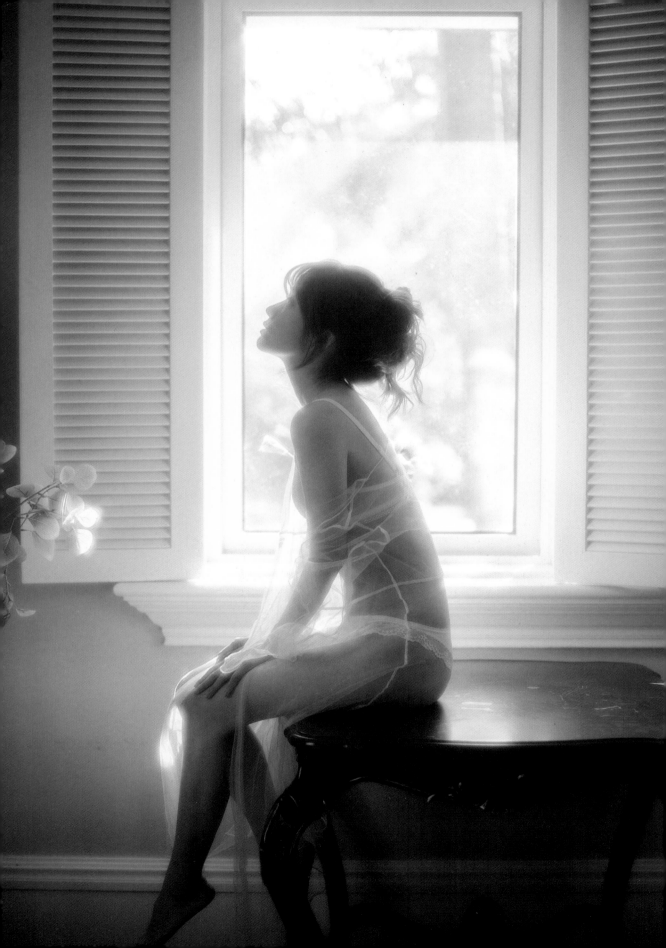

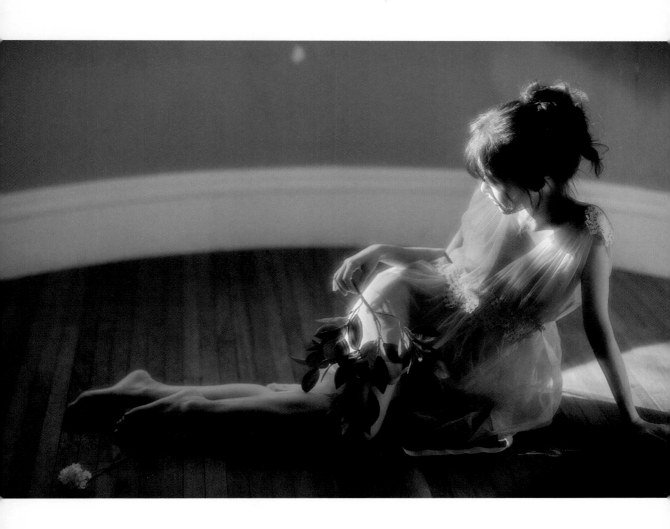

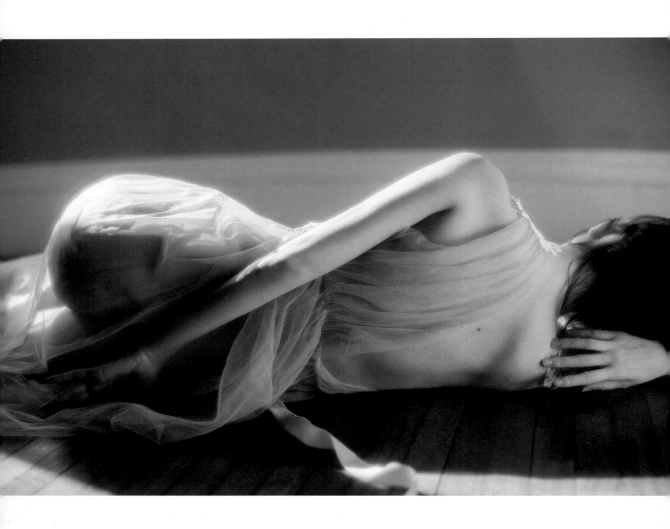

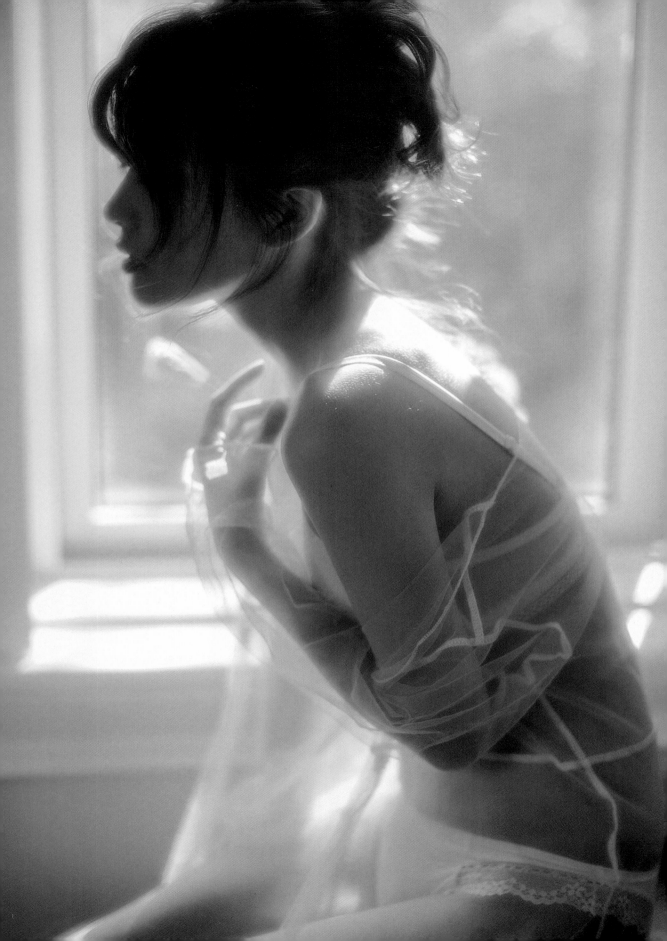

顽皮

说起顽皮不应只有顽皮，

它应该是具象的，

比如，

一个少女在画室里跑来跑去，

甚至在里面玩起了捉迷藏。

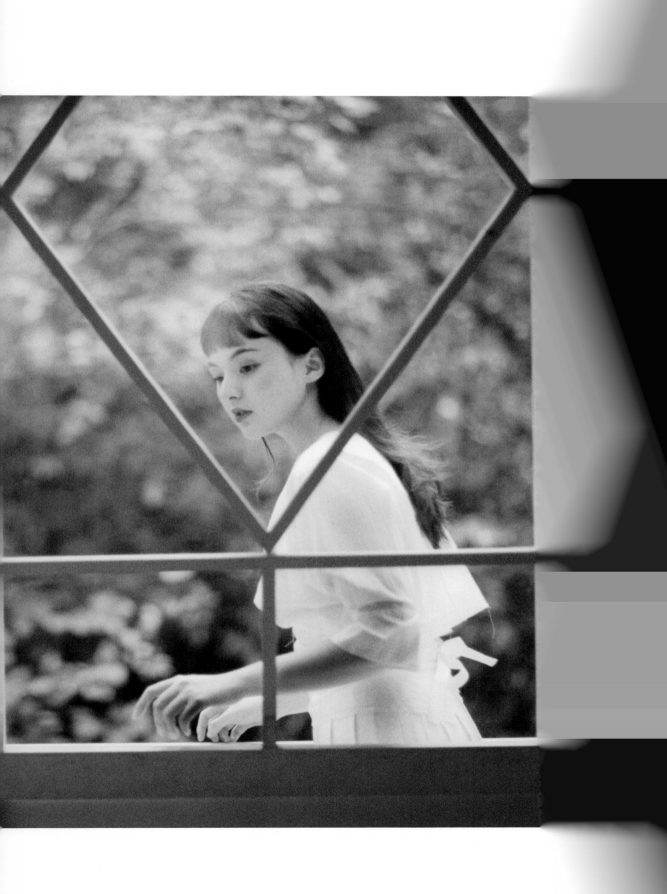

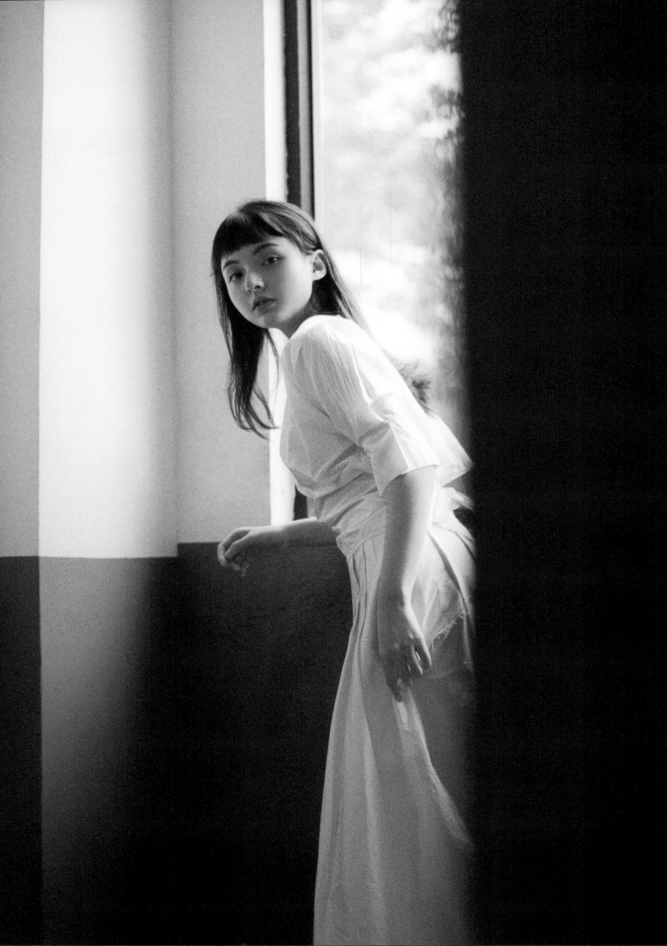

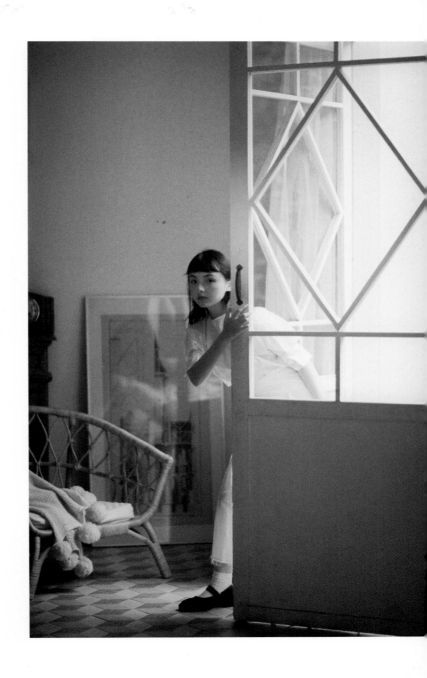

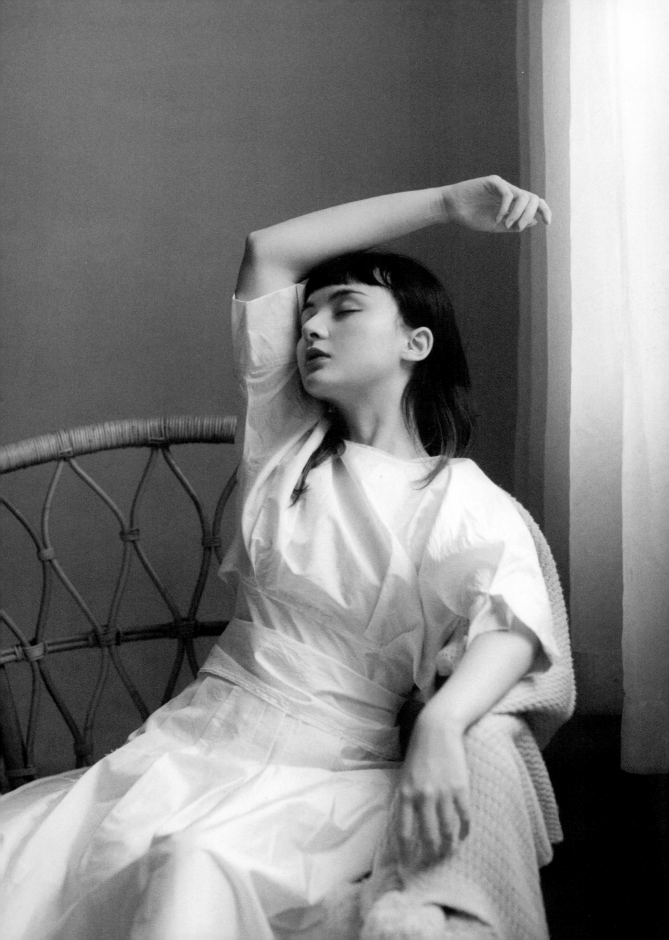

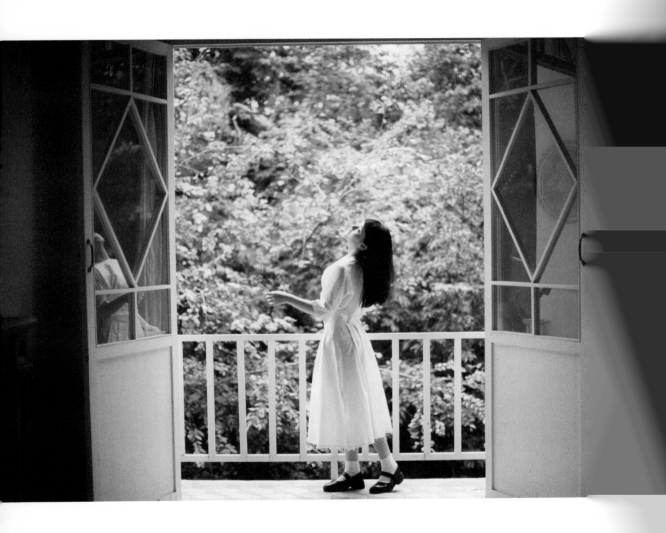

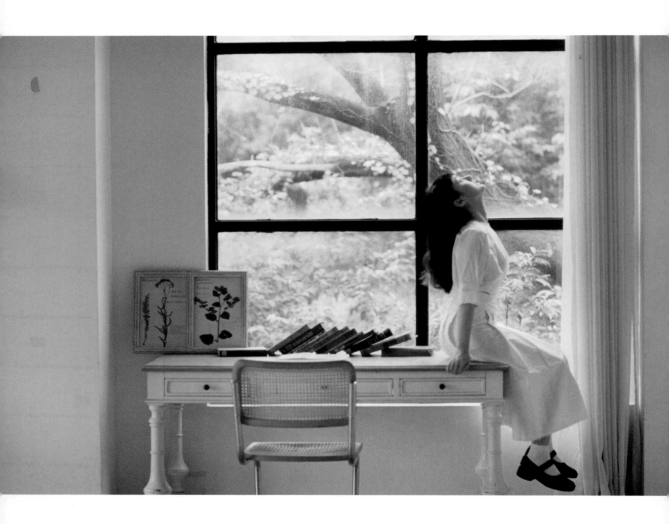

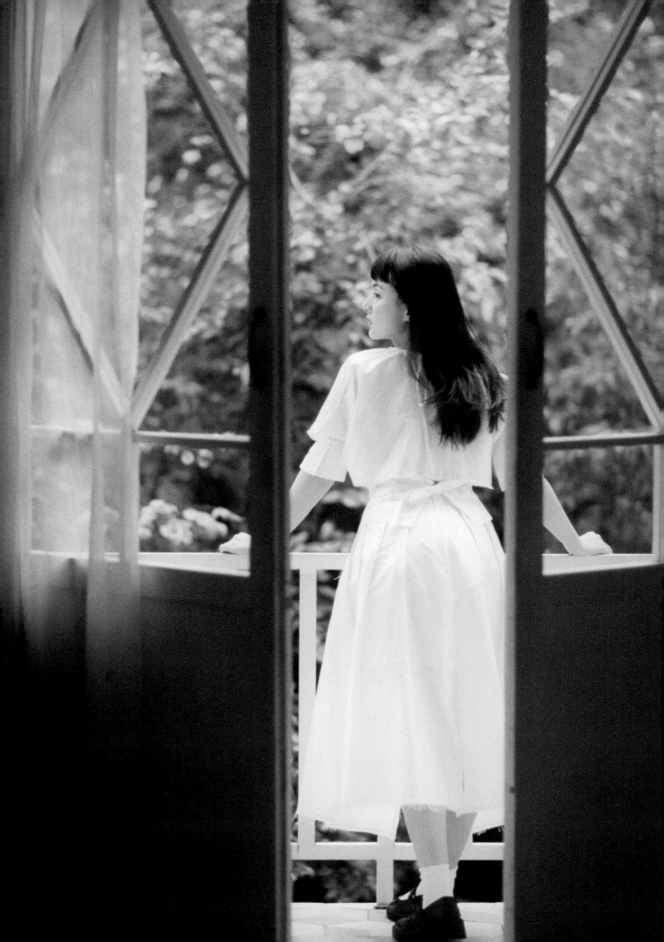

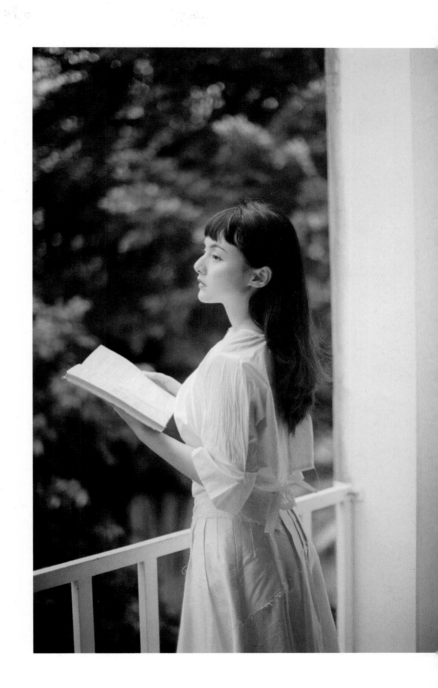

绿色房子

耳边是否有虫鸣，

天空是否挂着月，

清风是否轻柔凉爽，

你孤单时是否会拿起那读

到一半的书，

在翻页的那一瞬间想起我。

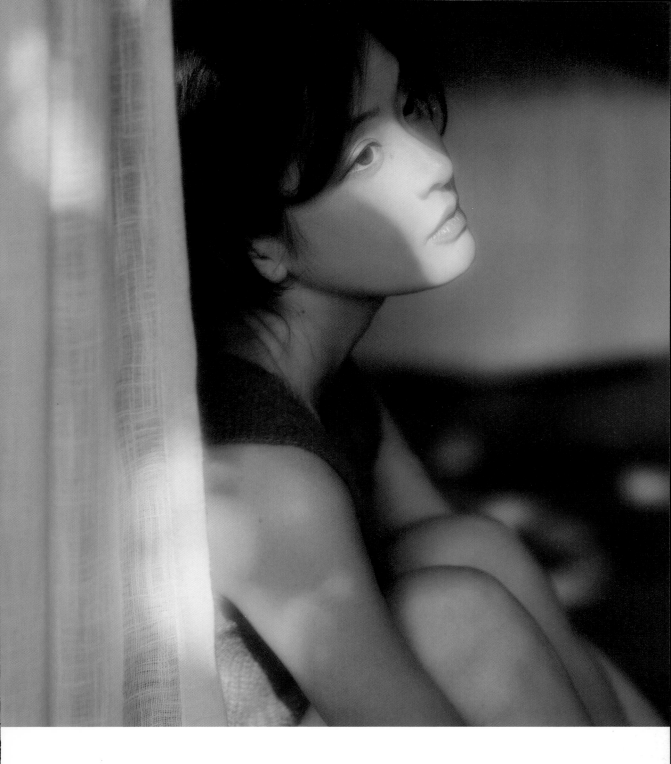

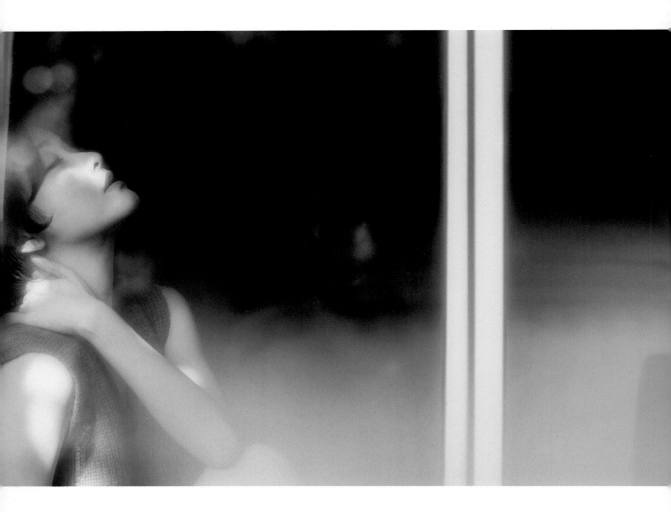

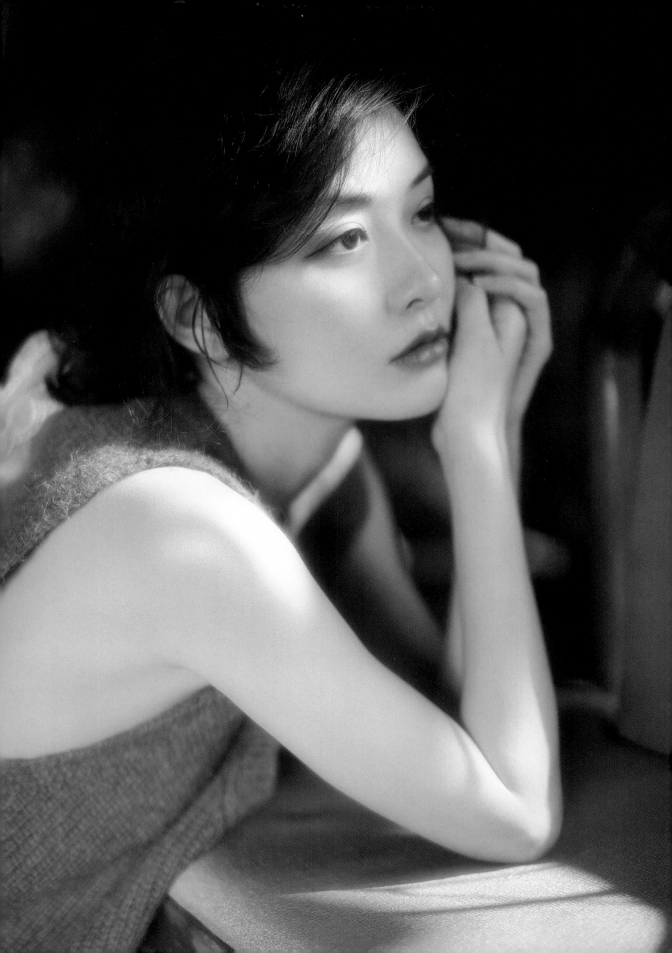

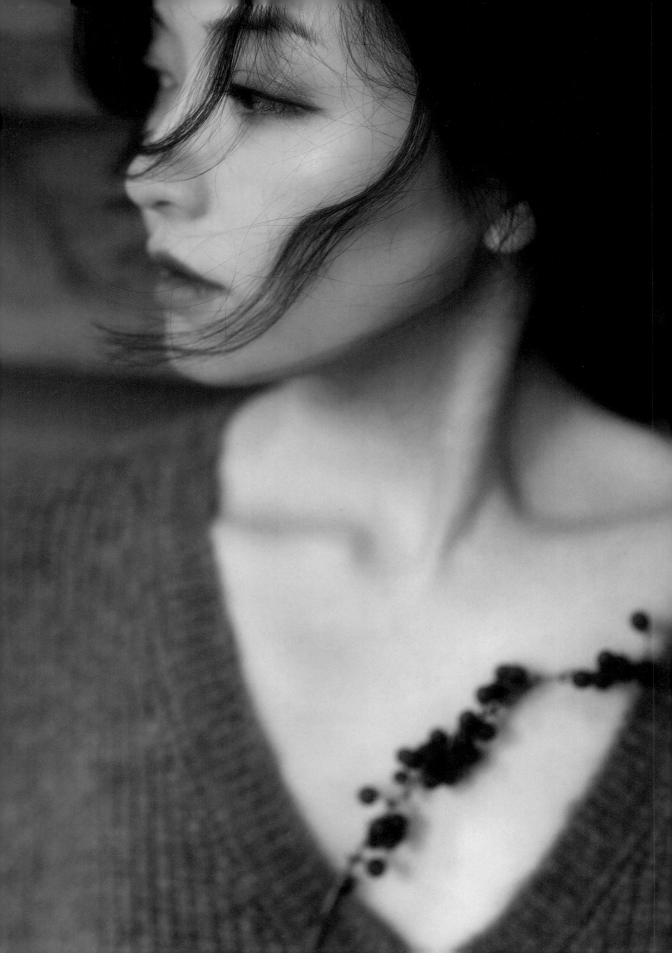

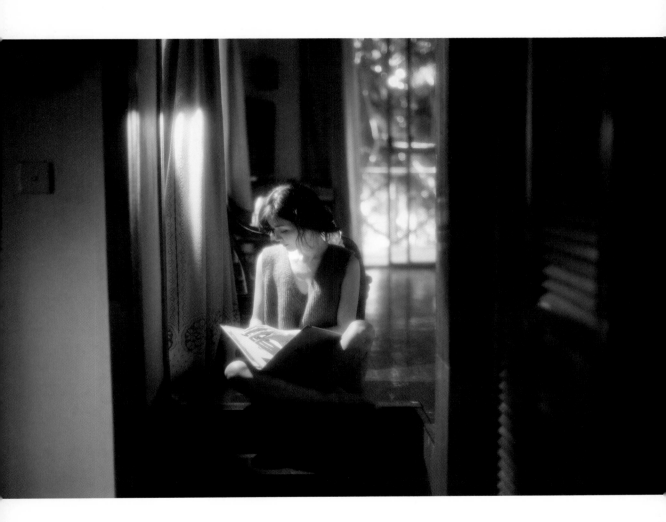

藏进光里

小时候我们总能听到很多类似"别人家孩子"的言论，却很少听见别人肯定自己。但被否定得多了，也容易产生成为别人的念头，以至于那个被隐藏在心里的独一无二的自己，被忽略了很多年。

如果一直躲在暗处胆怯，是无法成为自己的。我们不妨大胆一点，走出暗影，走出自我设限，"藏进光里"，在光里成长。

透过树缝洒下来的光，照在房间的墙面上，夹杂在树影和亮光中，一点点地向外探索。

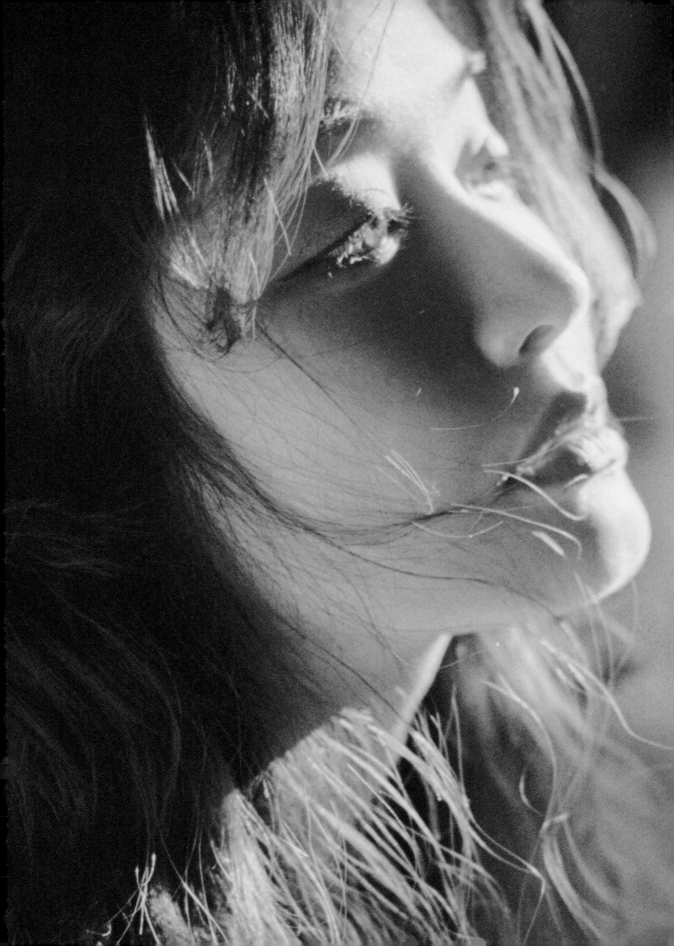

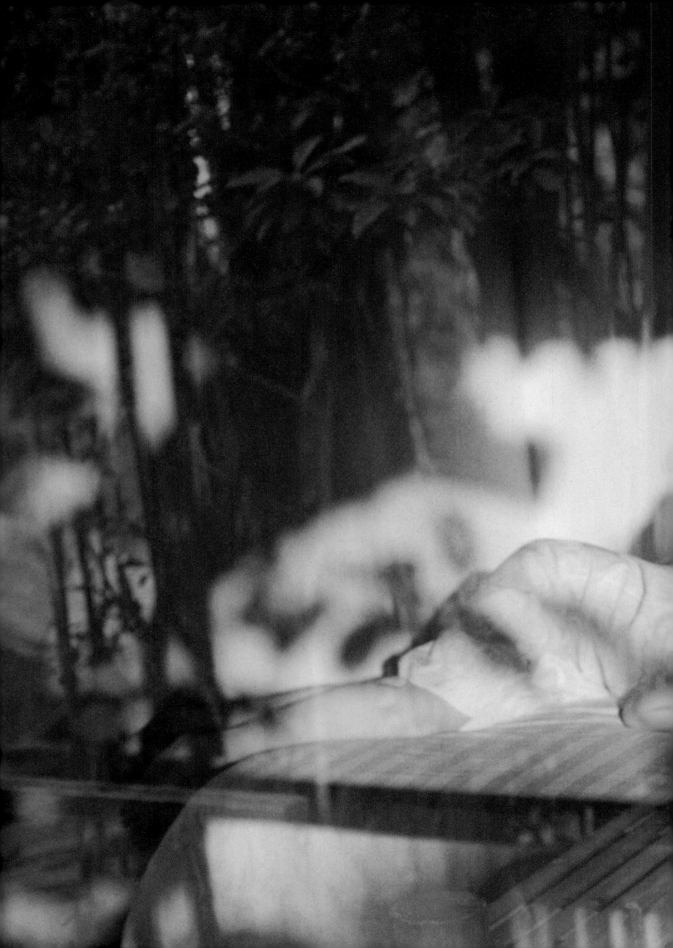

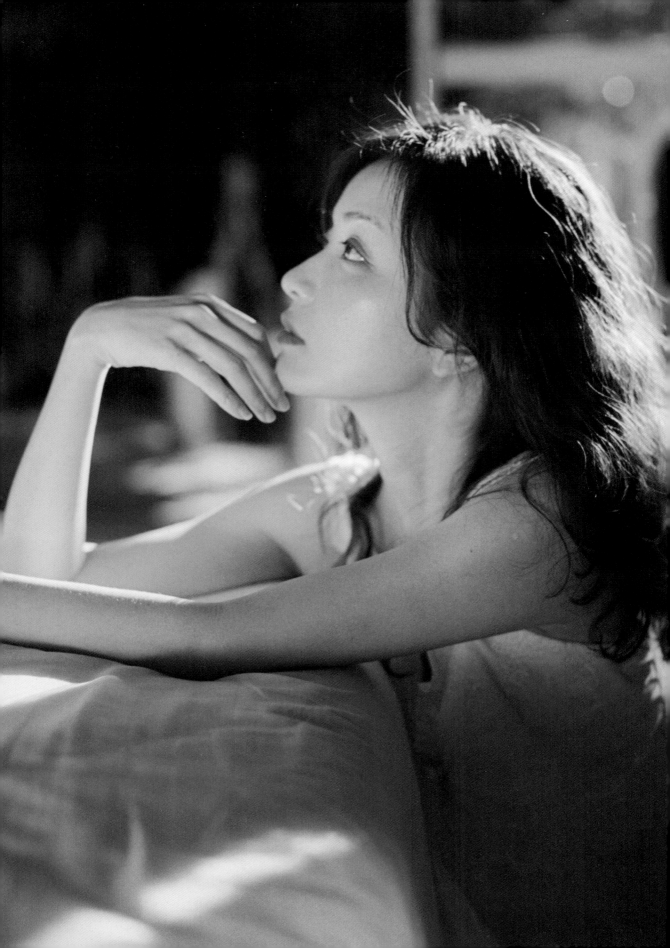

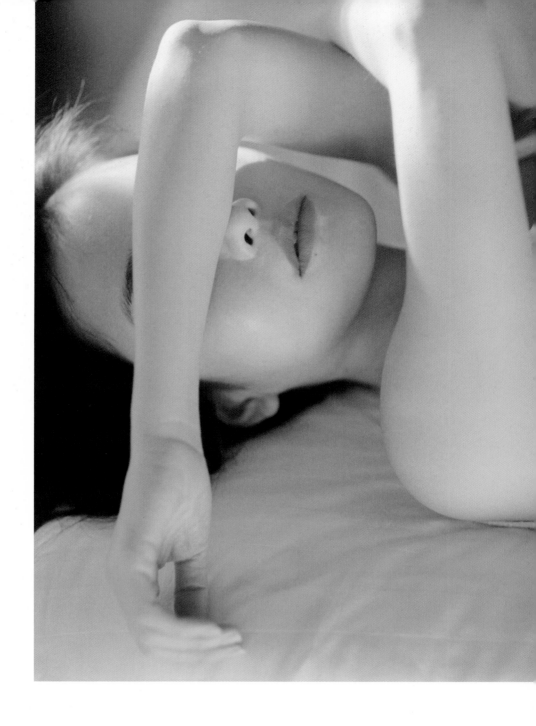

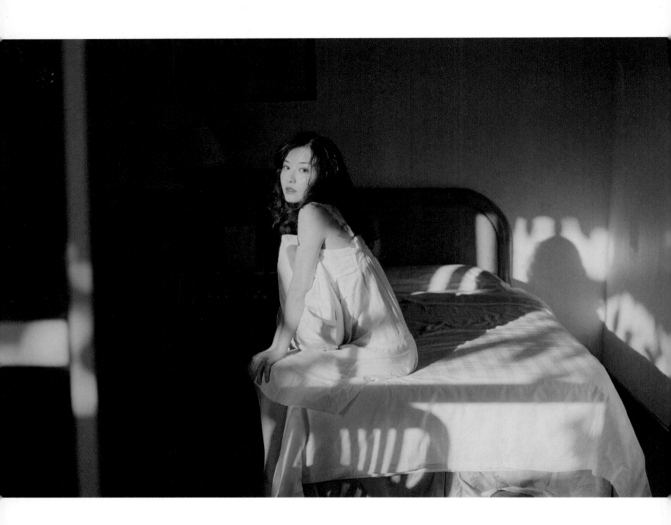

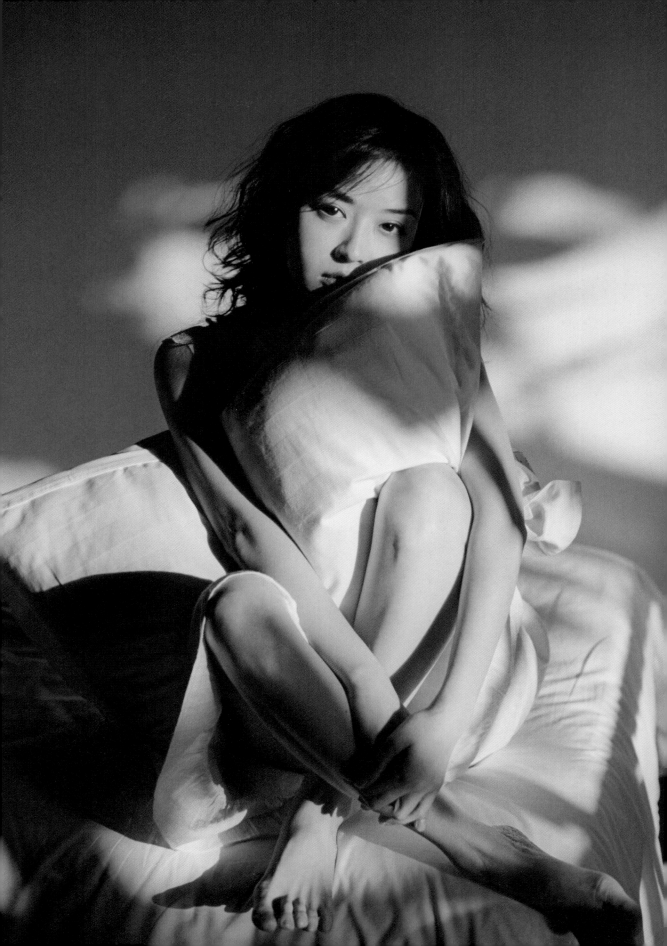

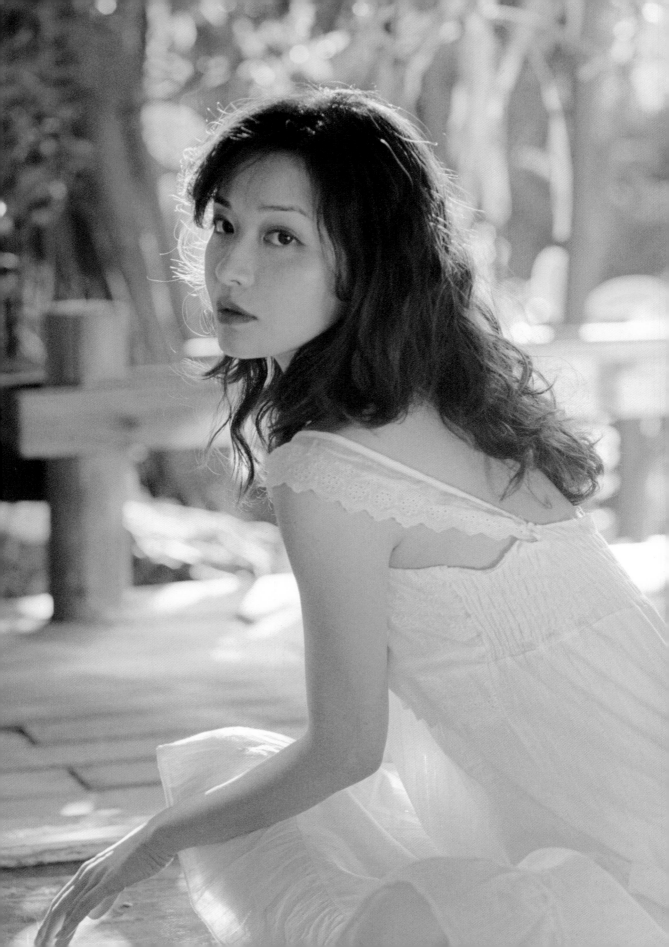

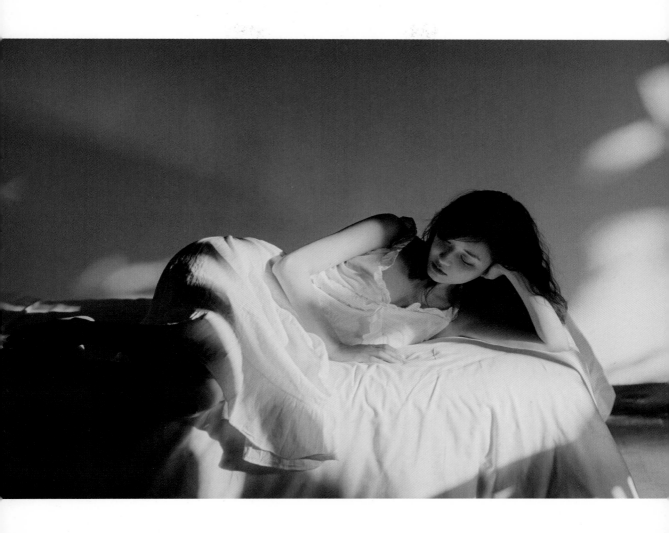

荆棘

把荆棘看作开在我身上的花，

便没有什么能够把我折磨，

我该盛开，

肆意地盛开。

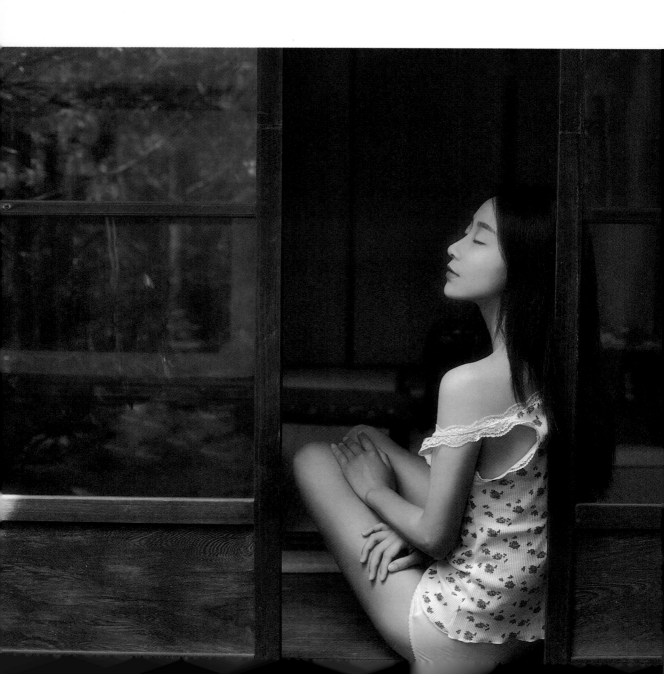

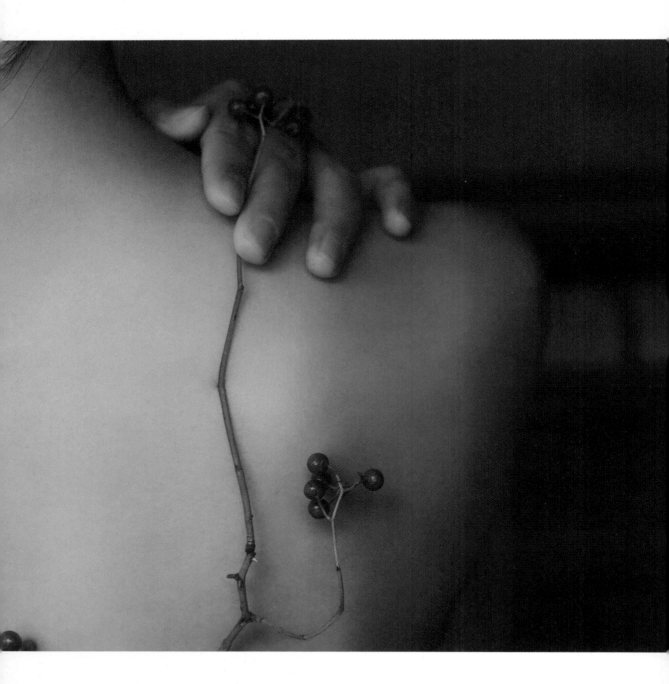

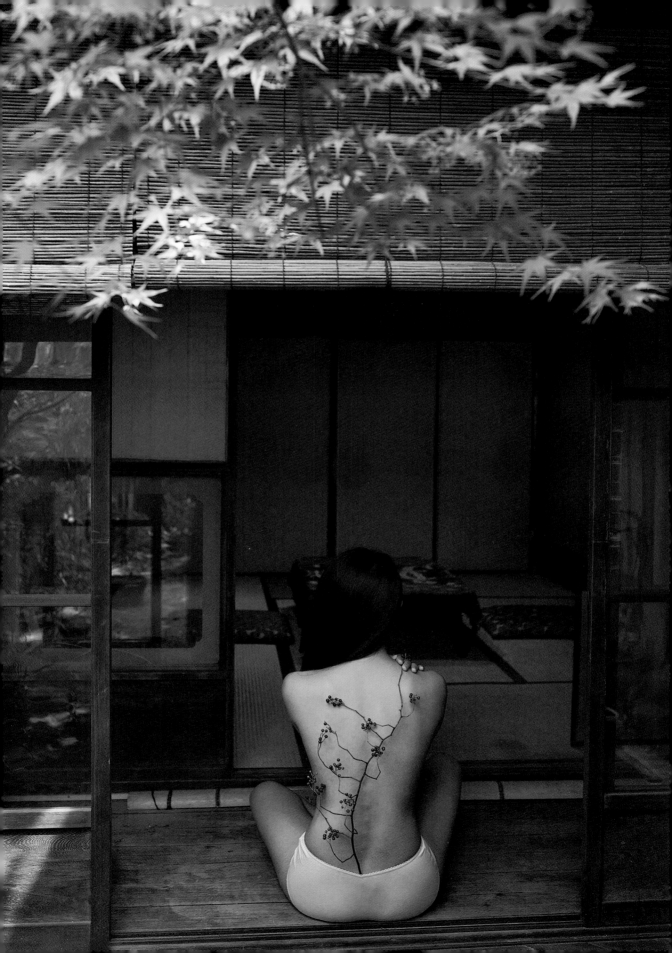

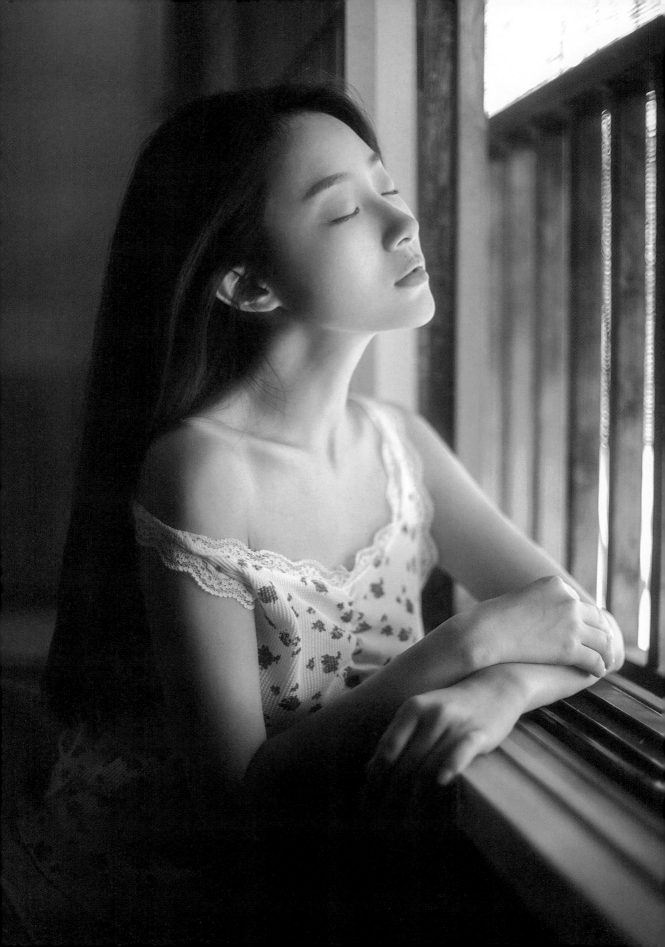

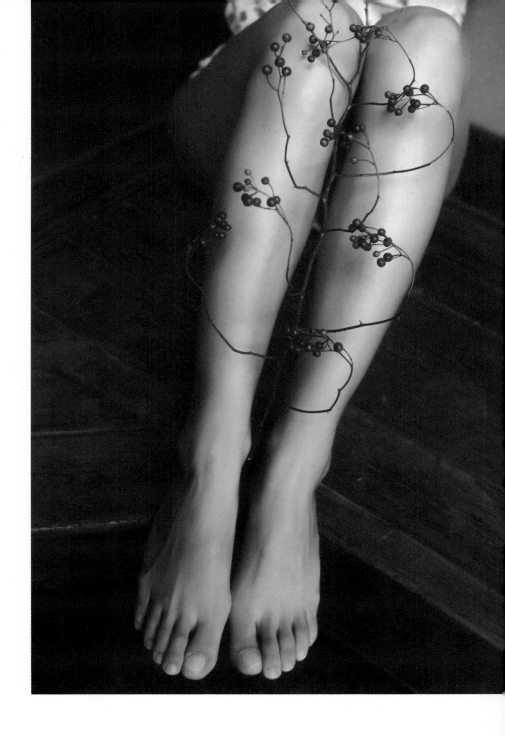

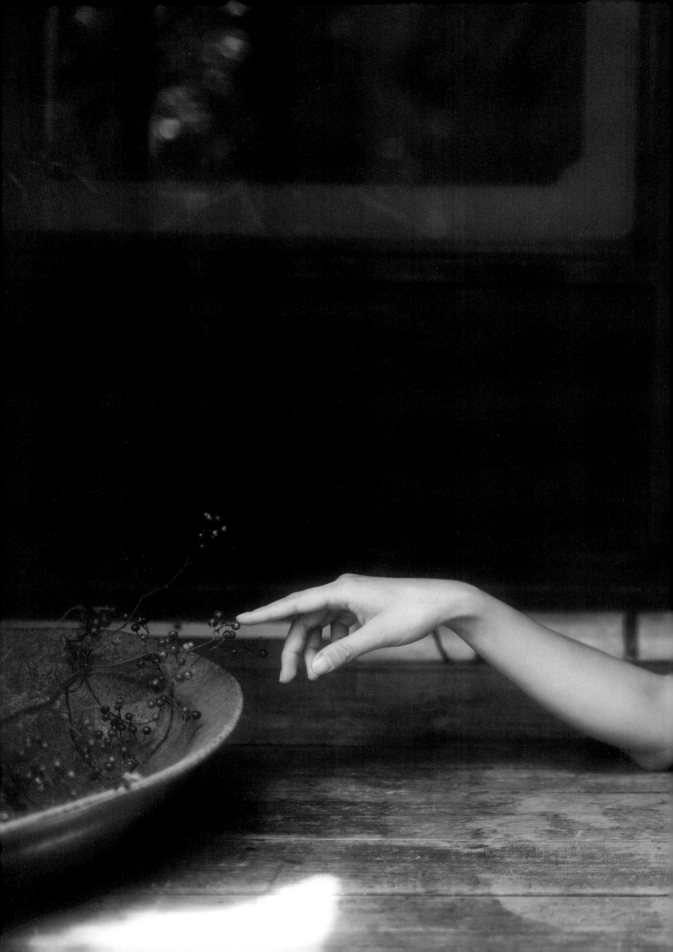

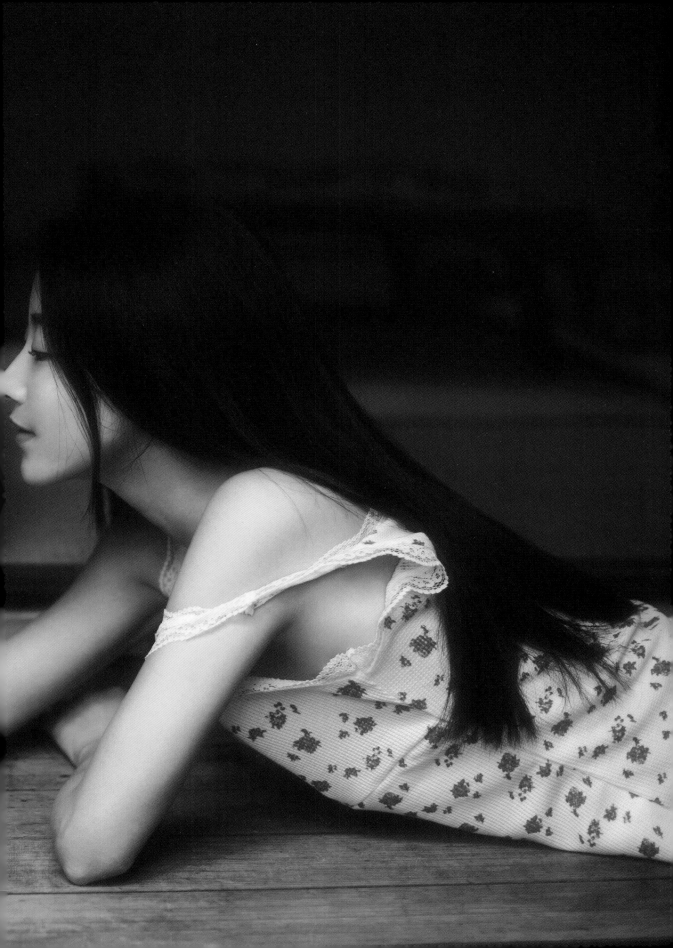

我的梦

我曾路过一片森林。

我越过树林，跑到光亮的尽头，

天空倒映在湖水中，远方飘浮着一座天空之城。

梦醒了，我再也没去过那个地方。

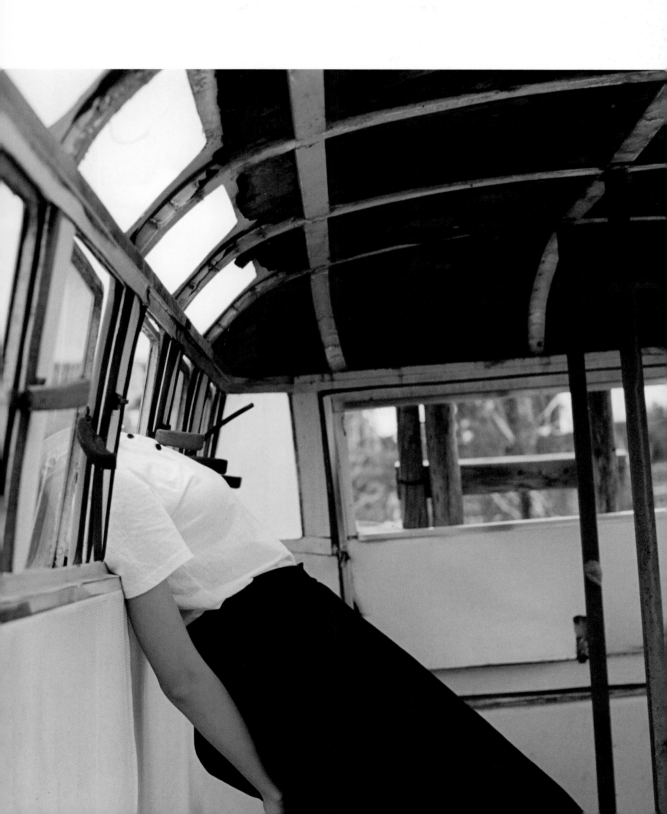

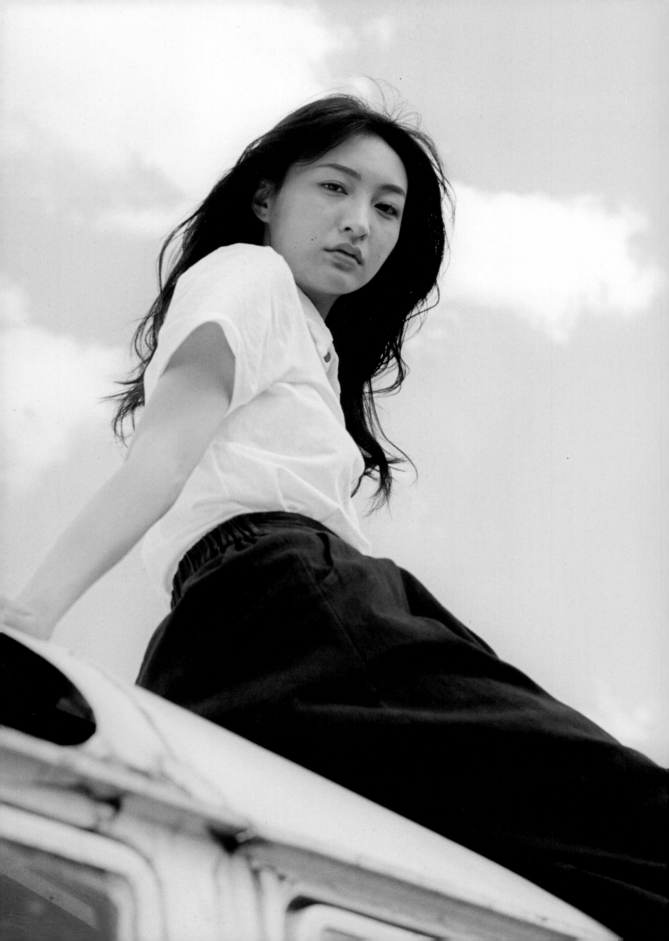

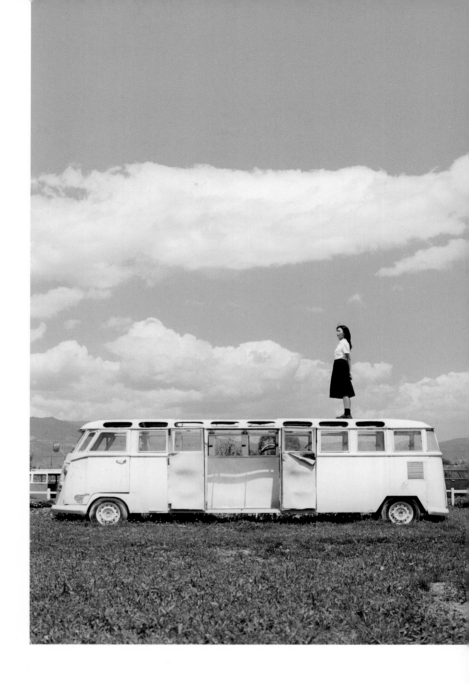

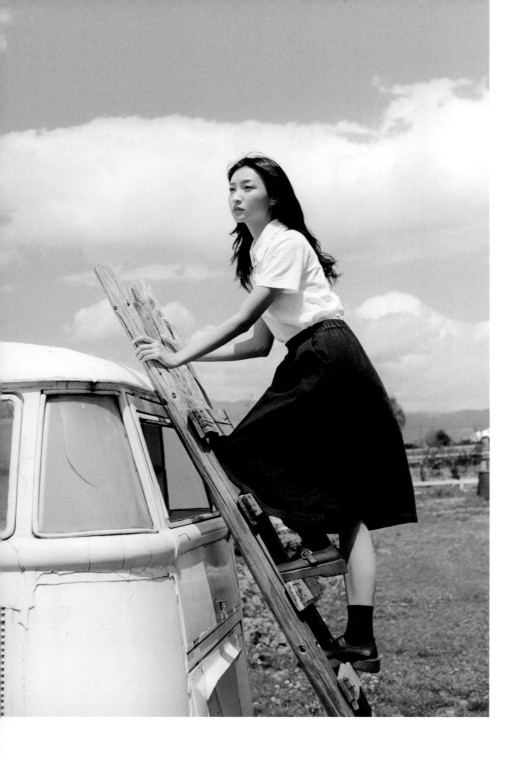

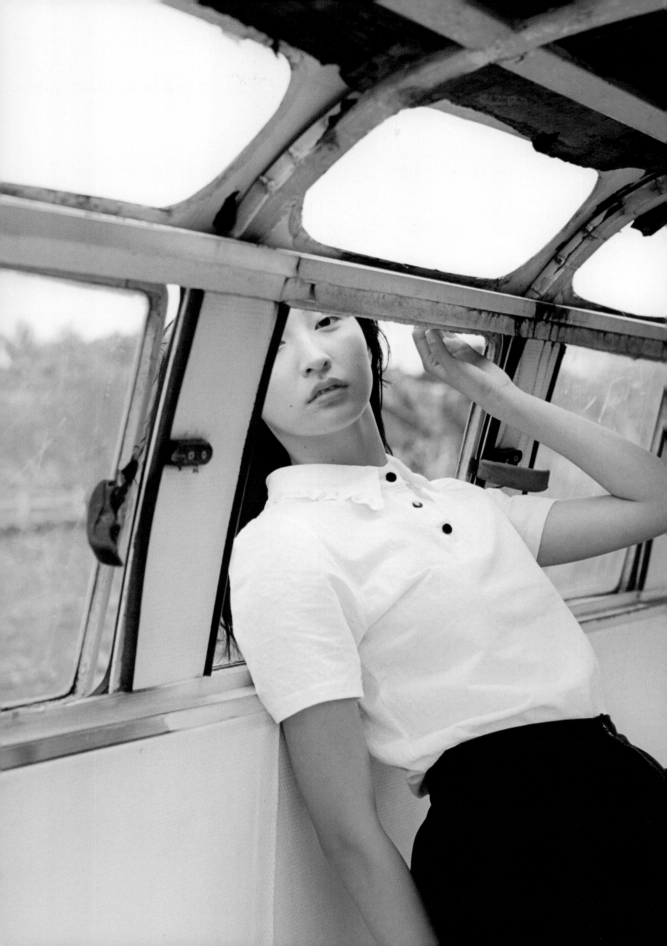

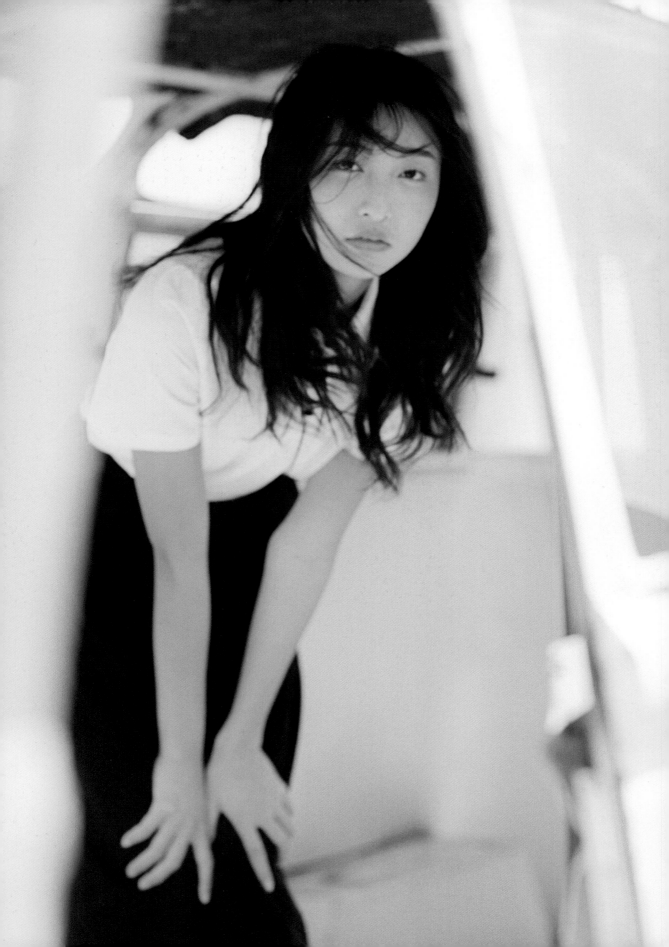

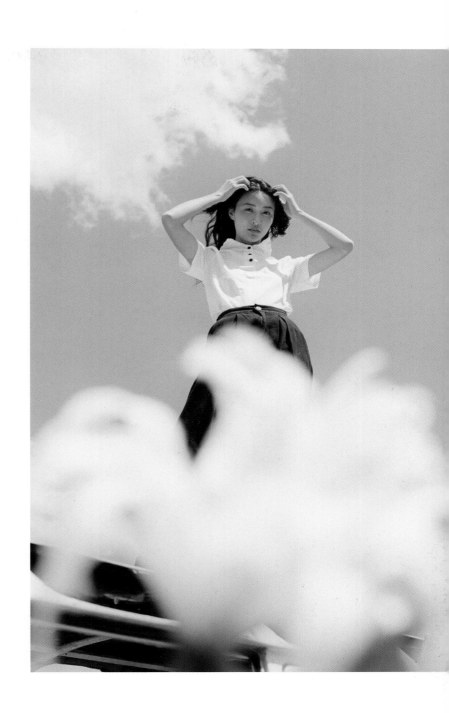

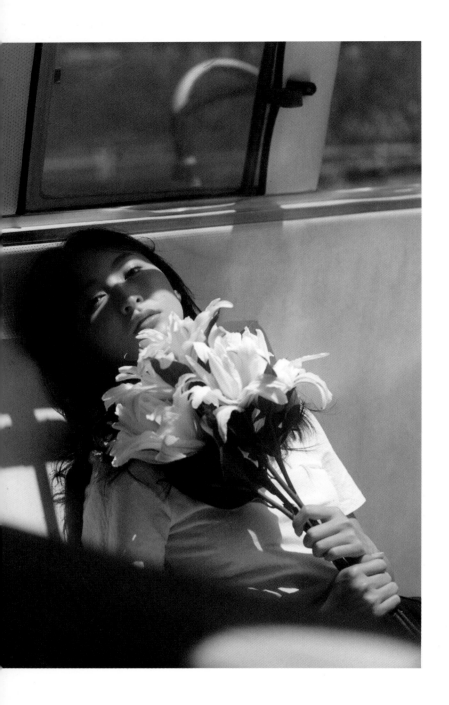

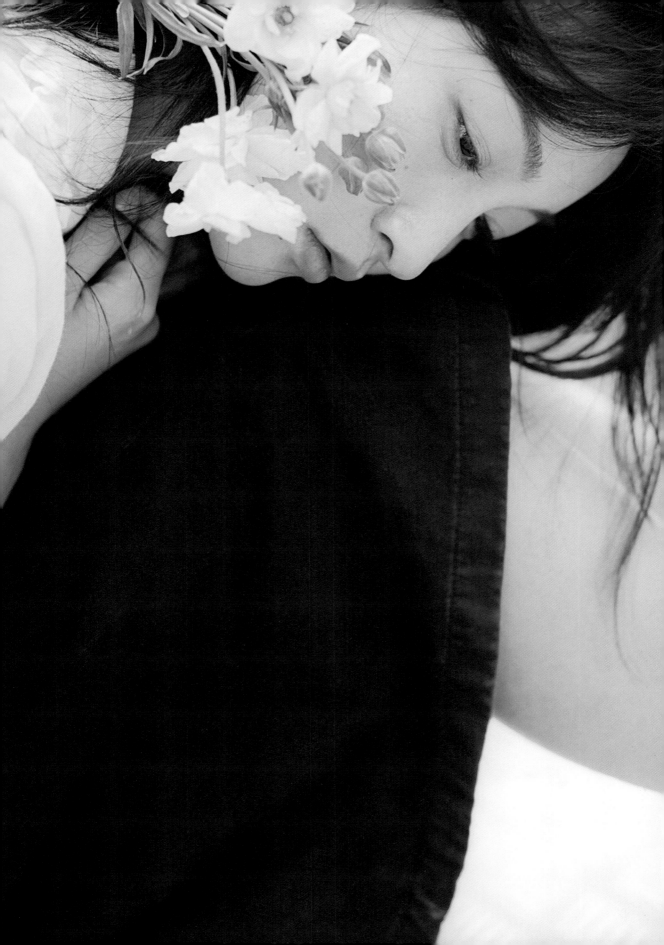

我想去海边

想要去做的事情，不要等。

在梦里幻想一千次大海的画面，

都没有跳进海浪一次快乐。

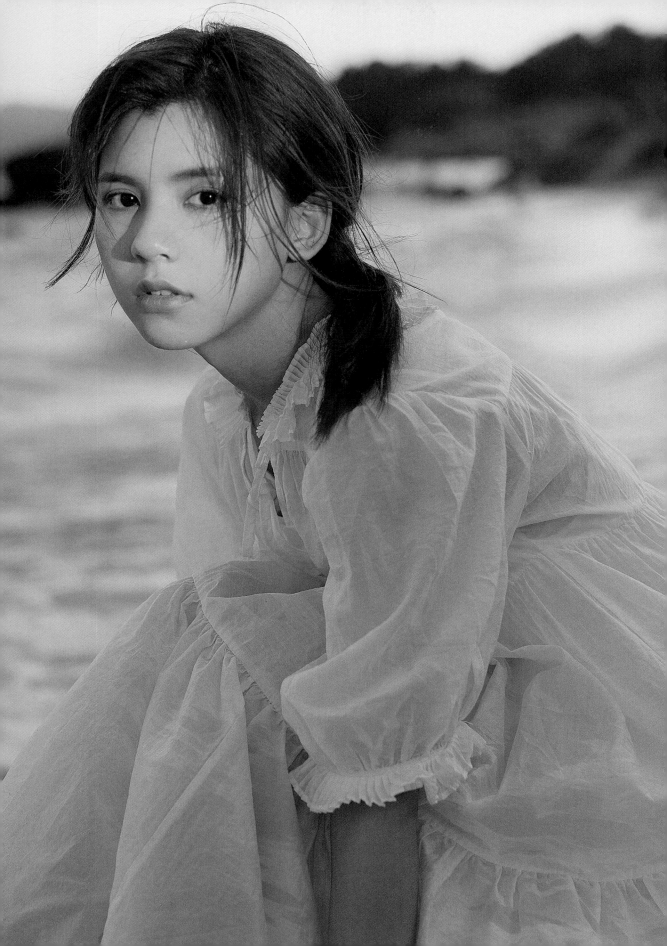

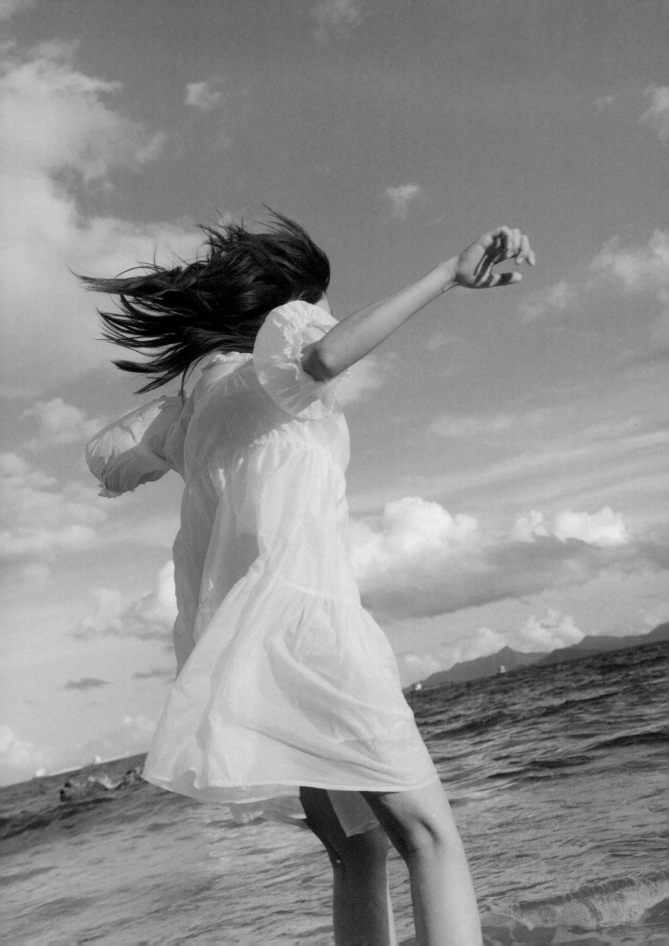

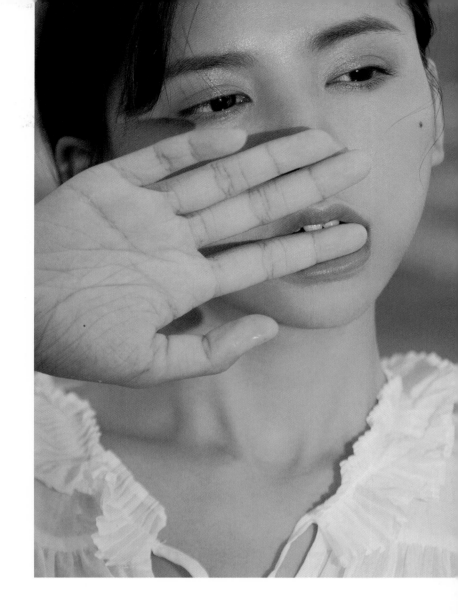

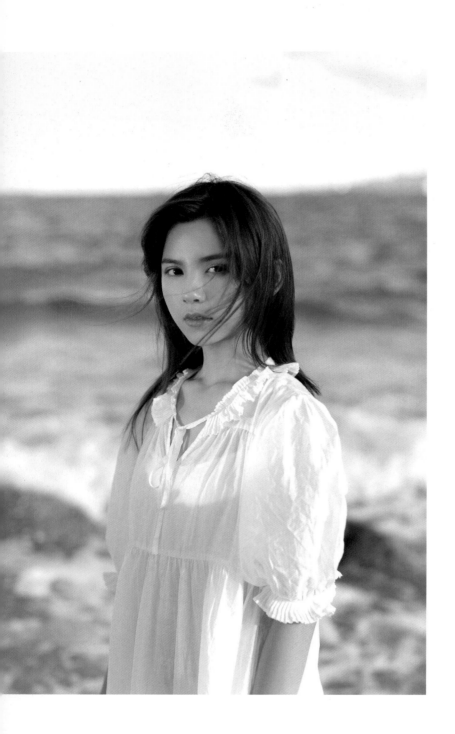

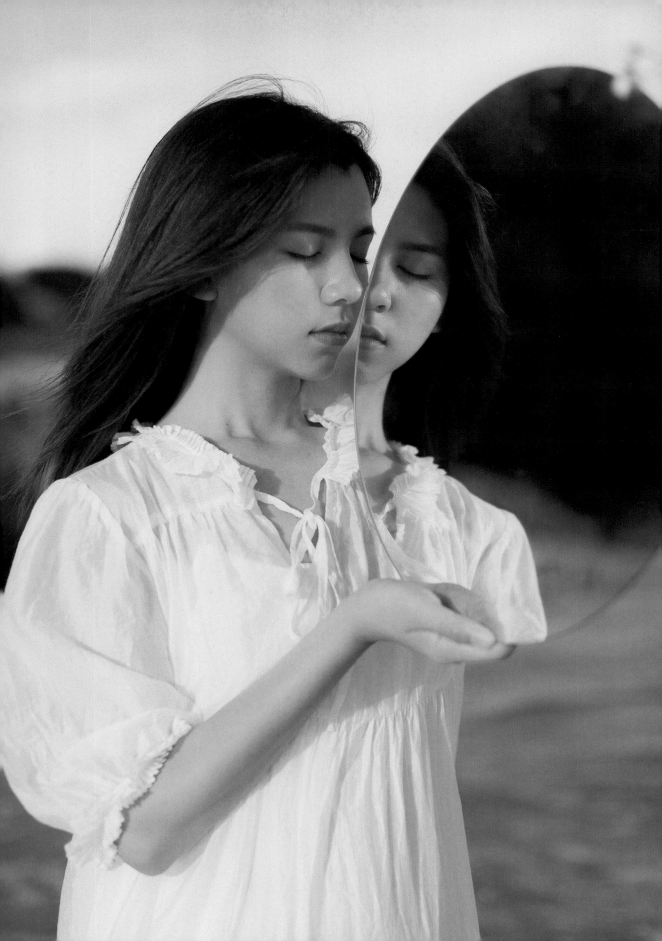

向阳而生

要记得那些曾经，

抱紧过你的人、

温暖过你的人、

为你驱逐过孤独的人，

是这些人的微光带你远离黑暗。

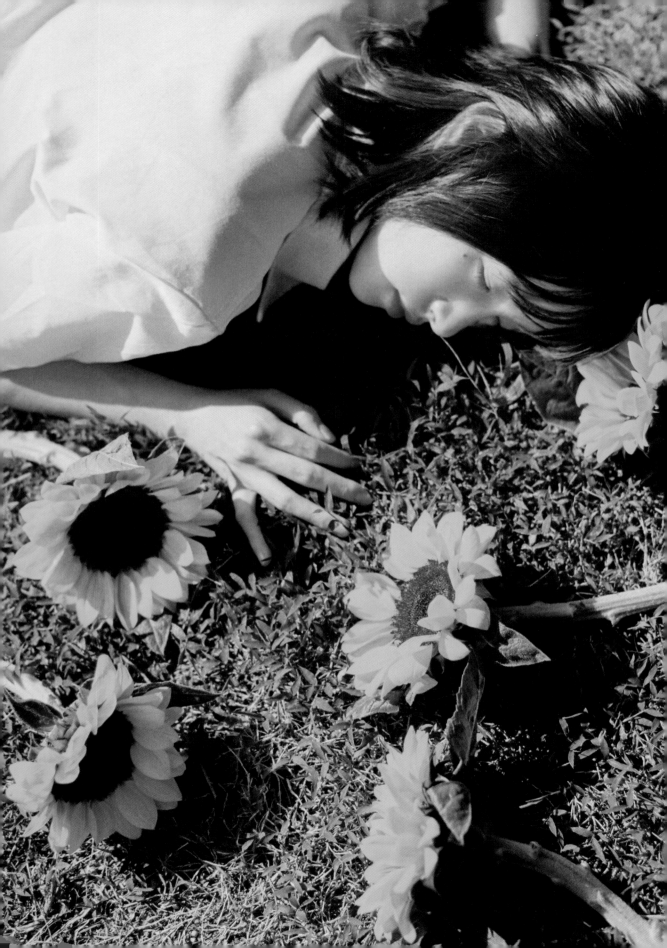

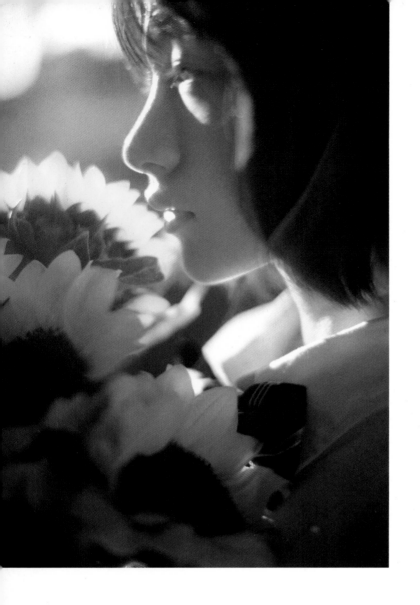

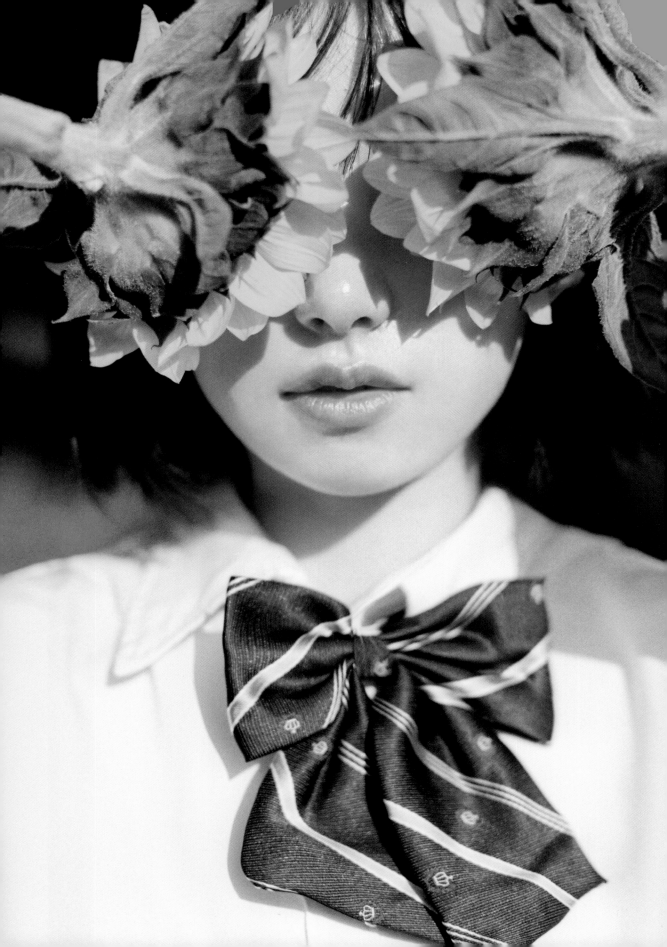

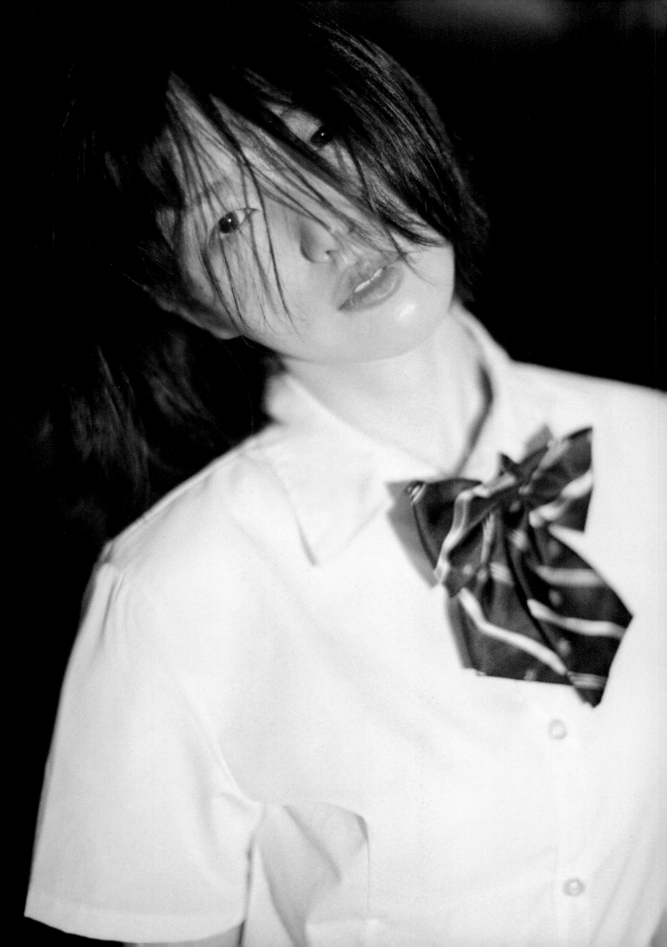

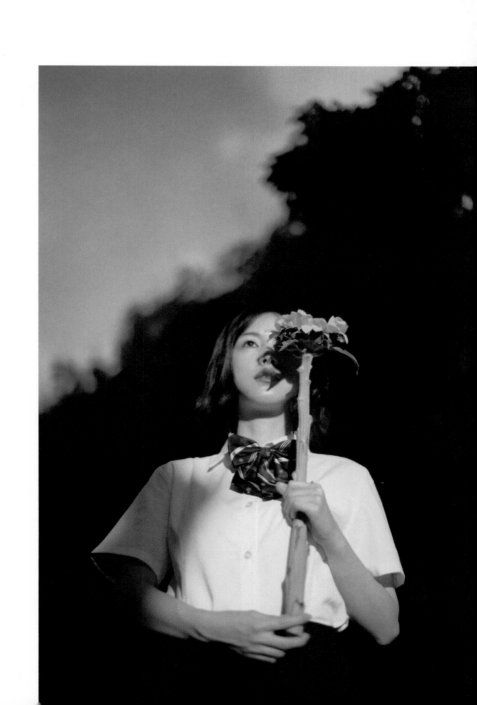

正确答案

考试只有一个正确答案，

而人生却有很多选择。

不要给自我设限，

要奔走在热爱里。

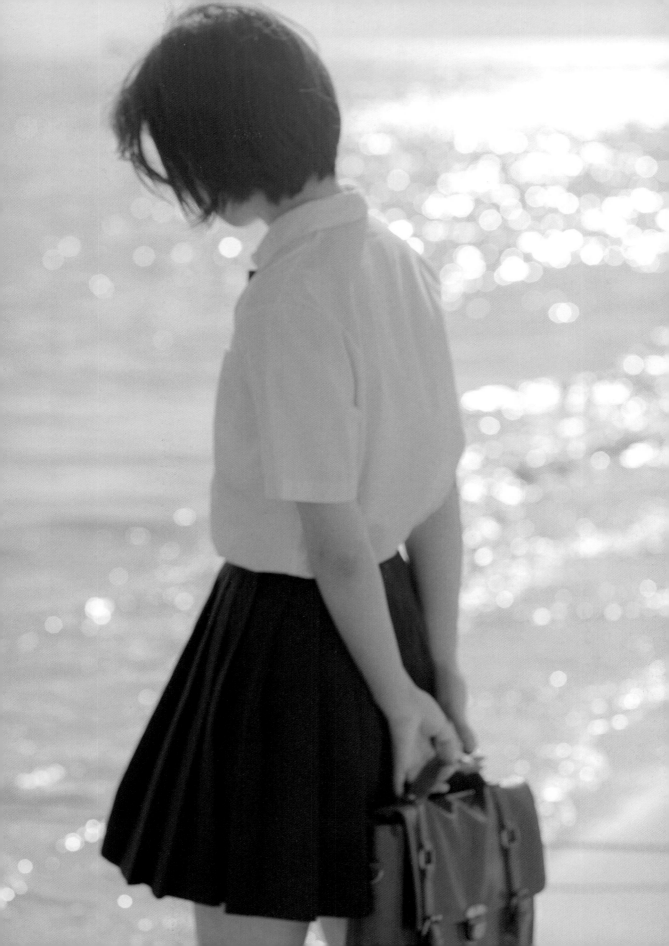

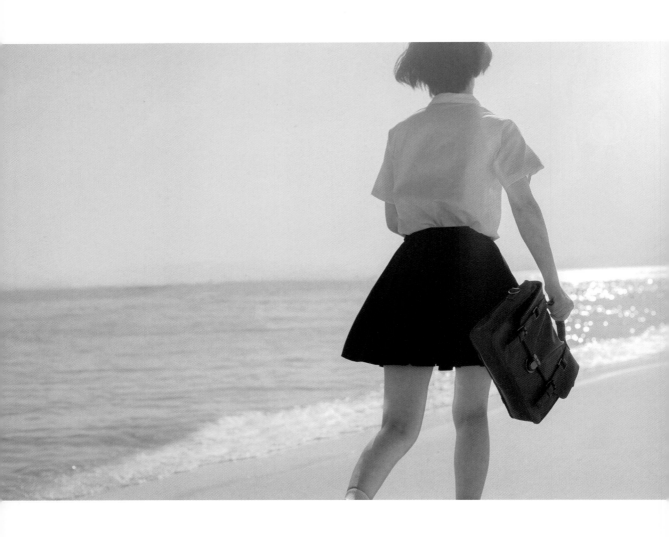

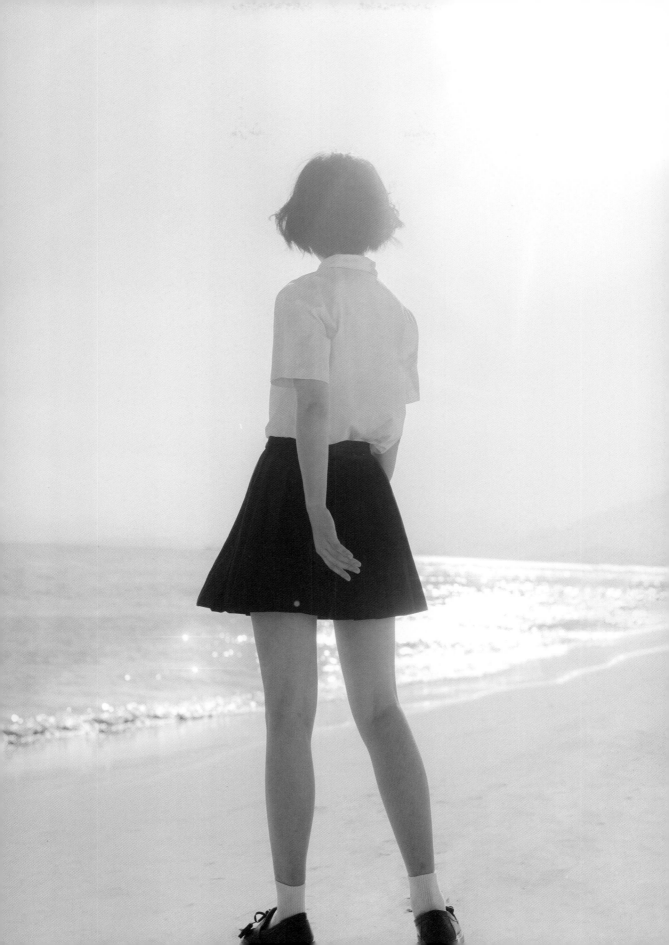

夏天

你就像，

盛夏的阳光，

带着海浪，

跑向四面八方。

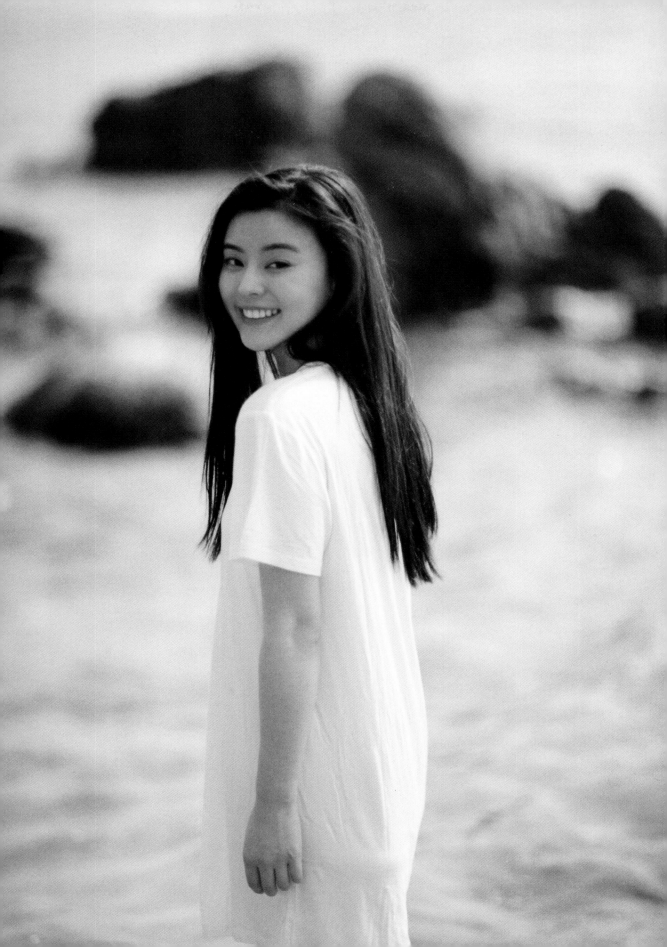

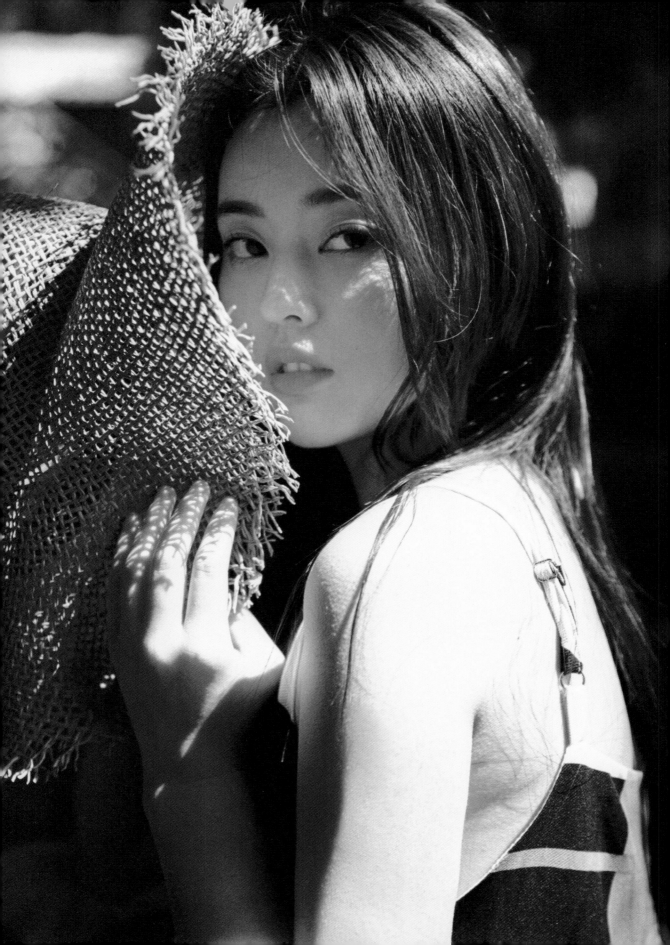

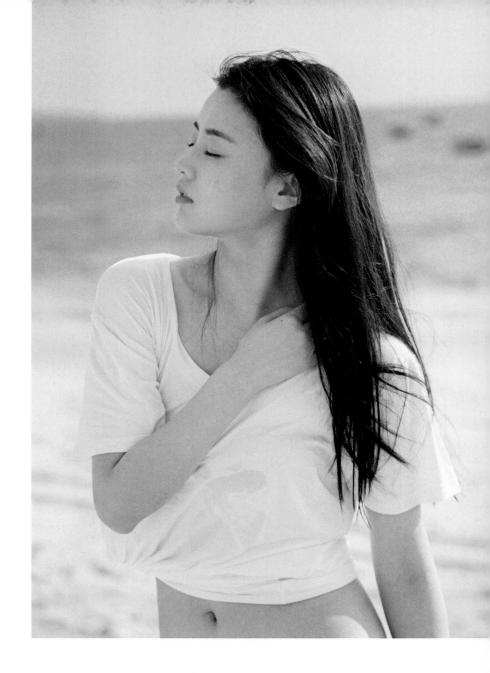

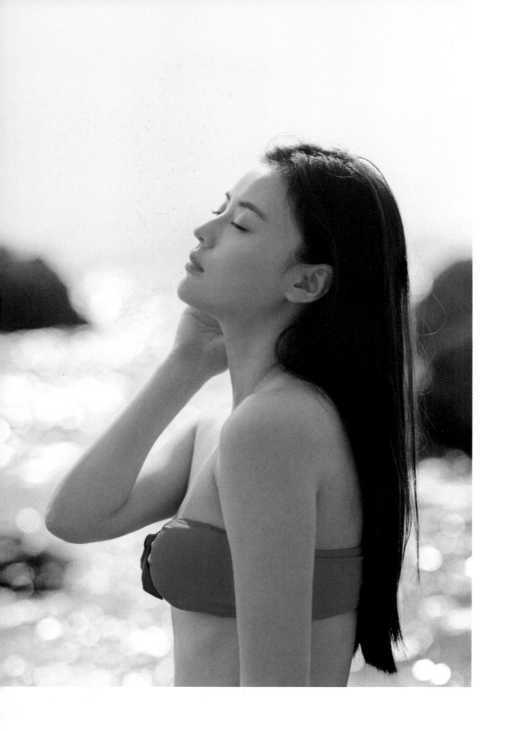

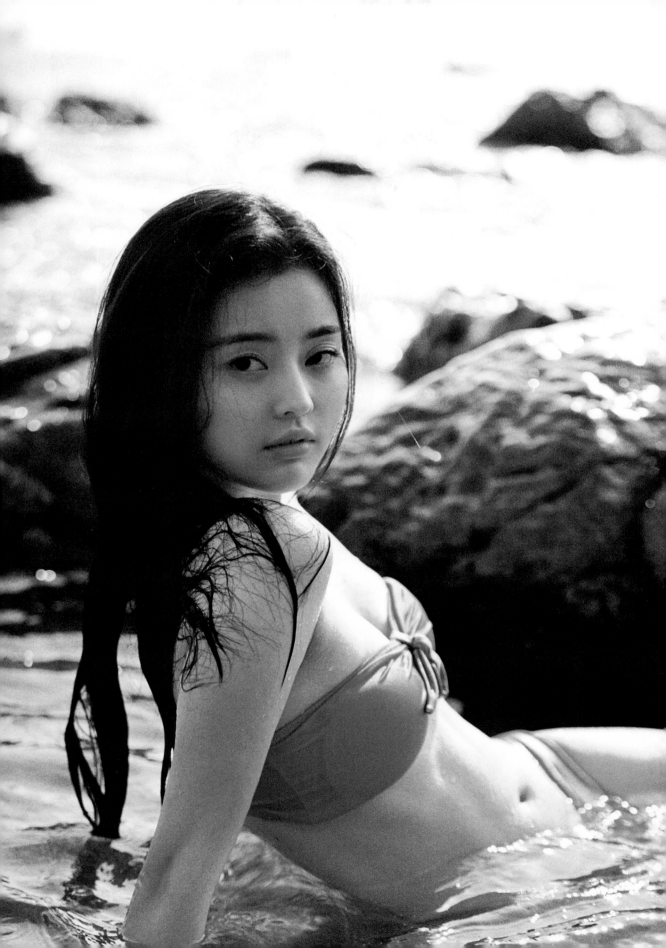

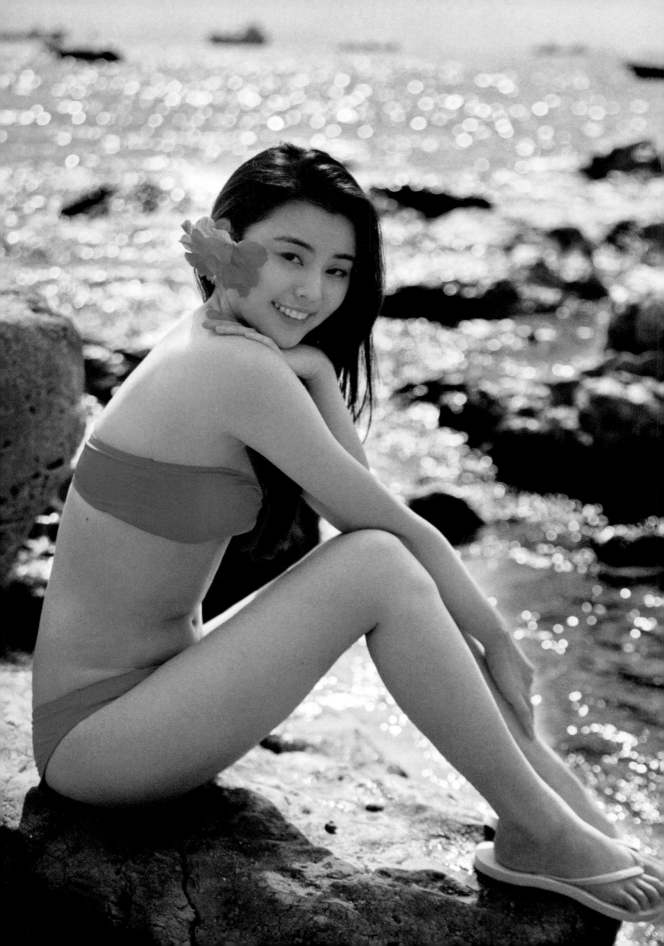

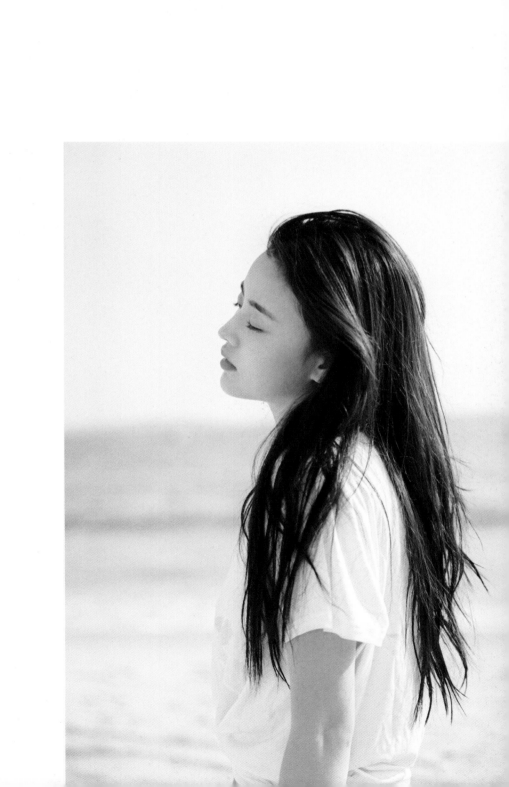

少年

人有无数个夏天，却只有一次少年。

我理解的少年，

应是明亮、畅快、奔走在热爱的事情里。

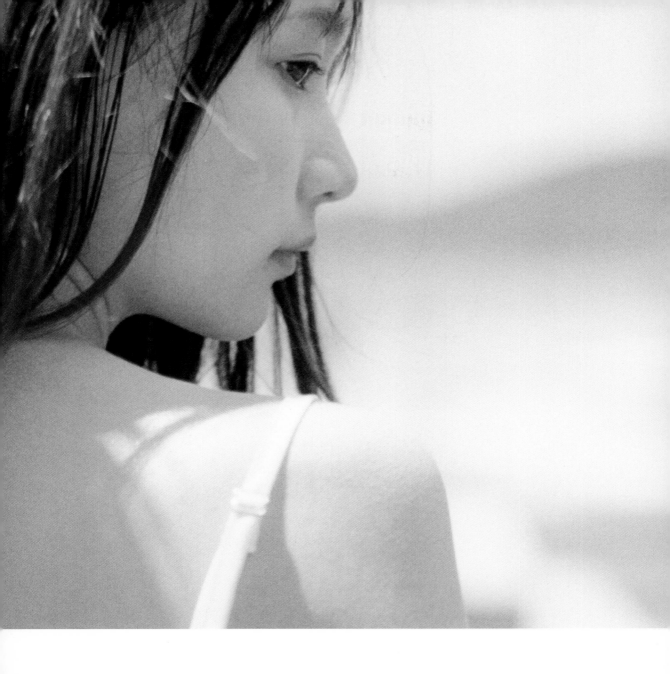

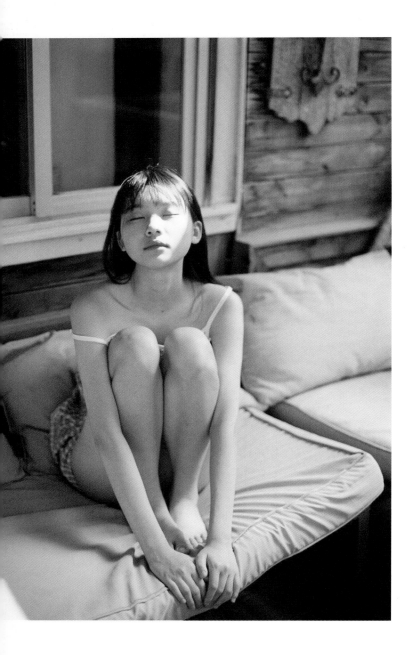

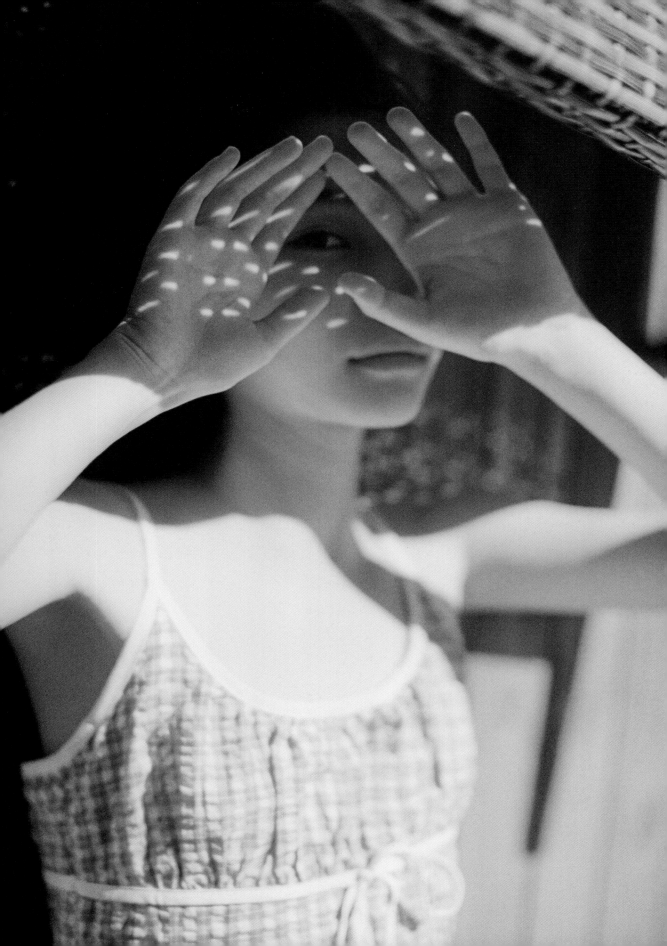

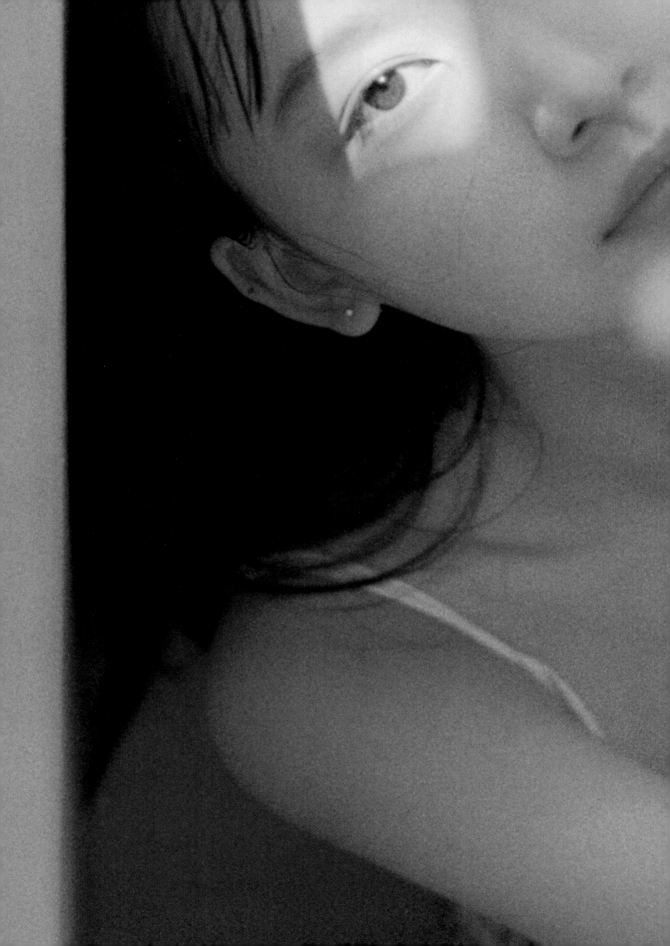

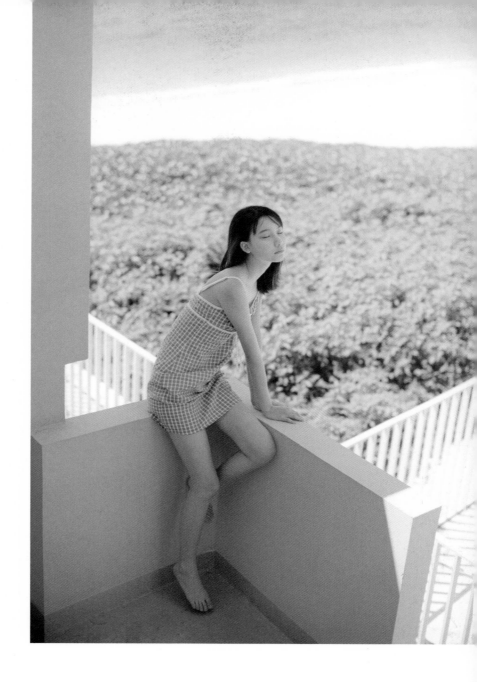

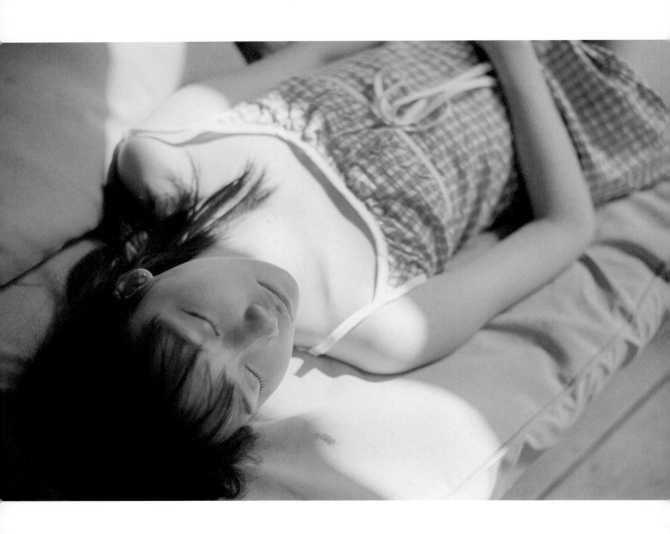

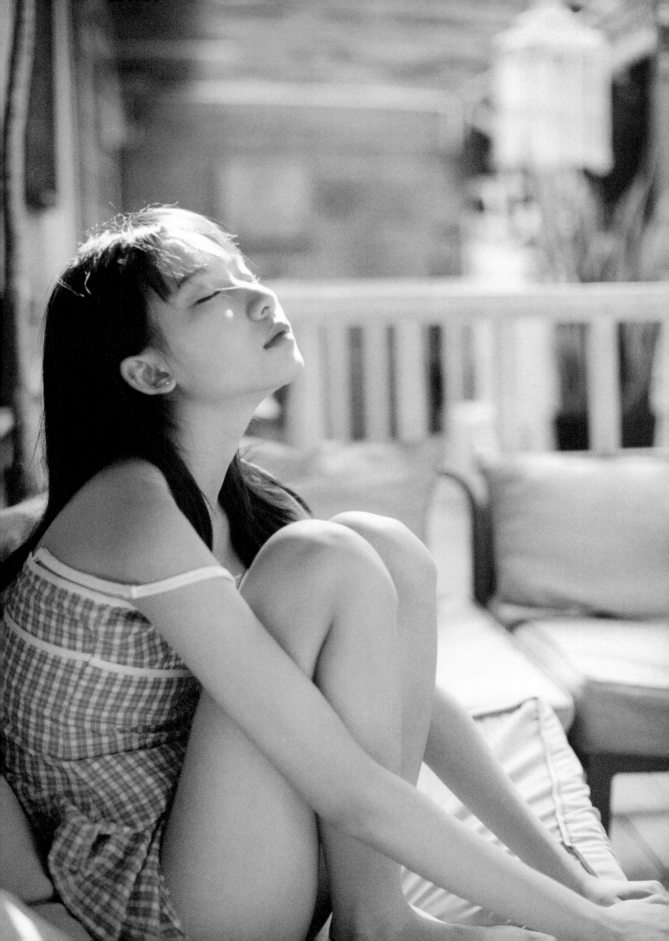

我是大理的一棵树

如果有来生，我要做一棵树，

没有悲欢的姿势，伫立着永恒，

沉默着，骄傲着，

从不依靠，也从不寻找。

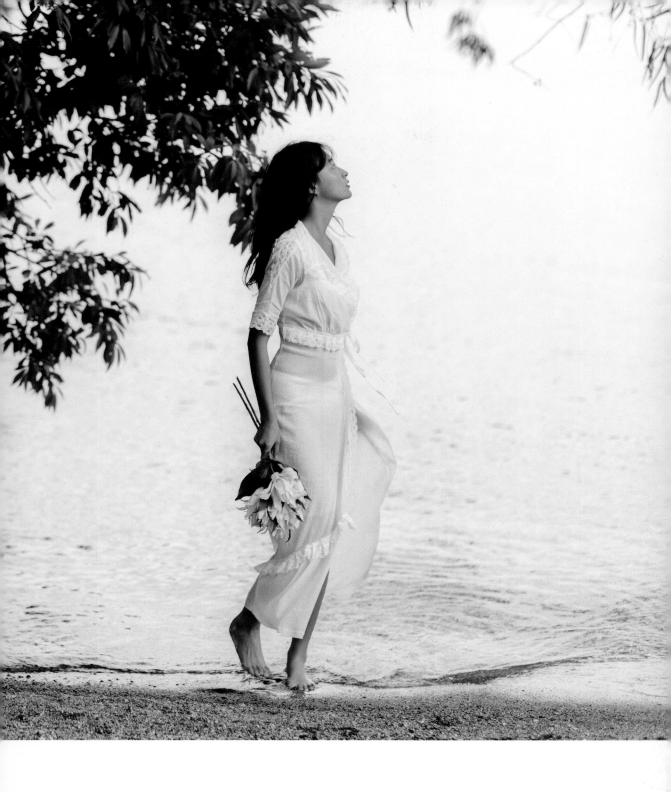

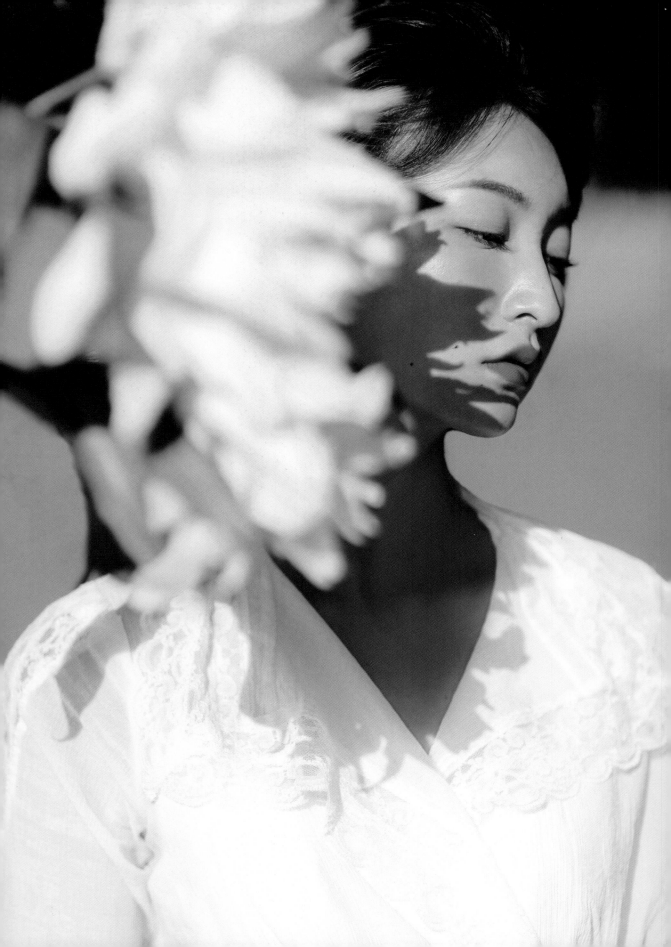

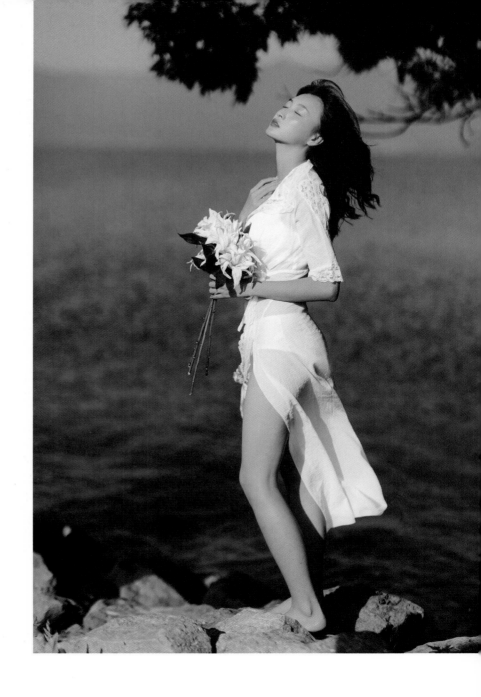

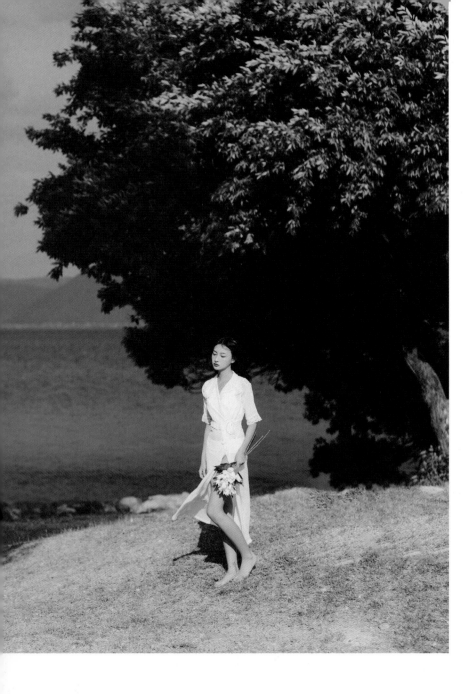

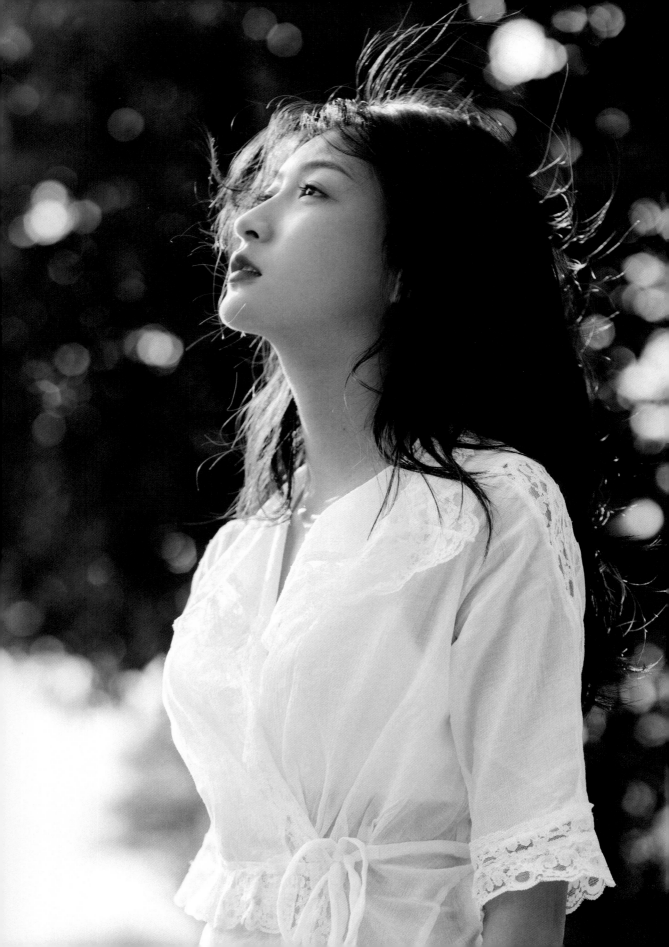

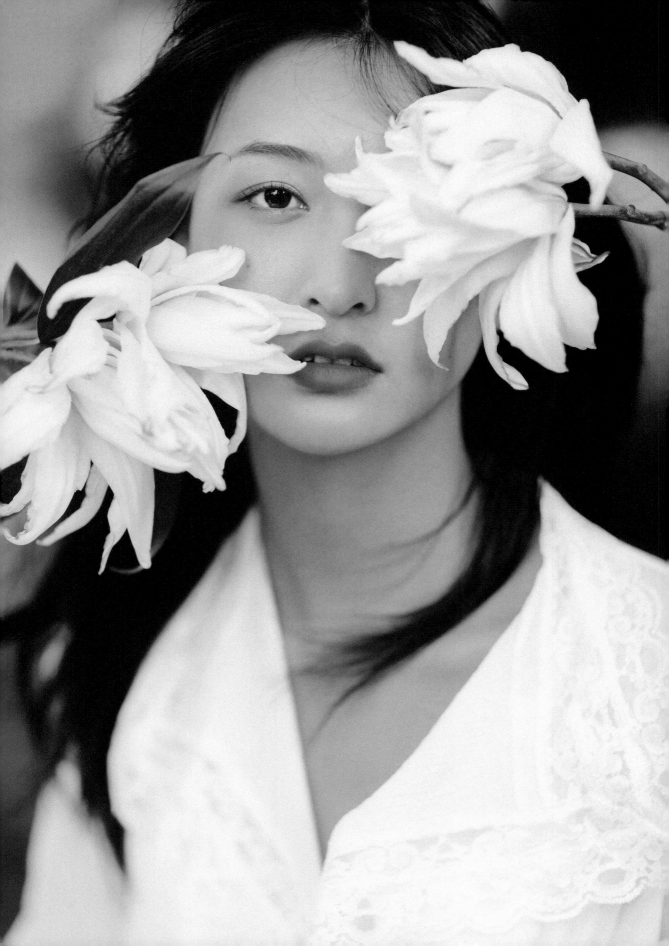

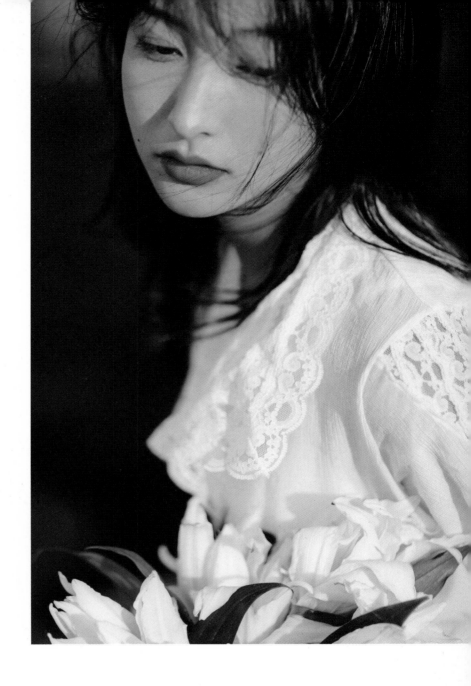

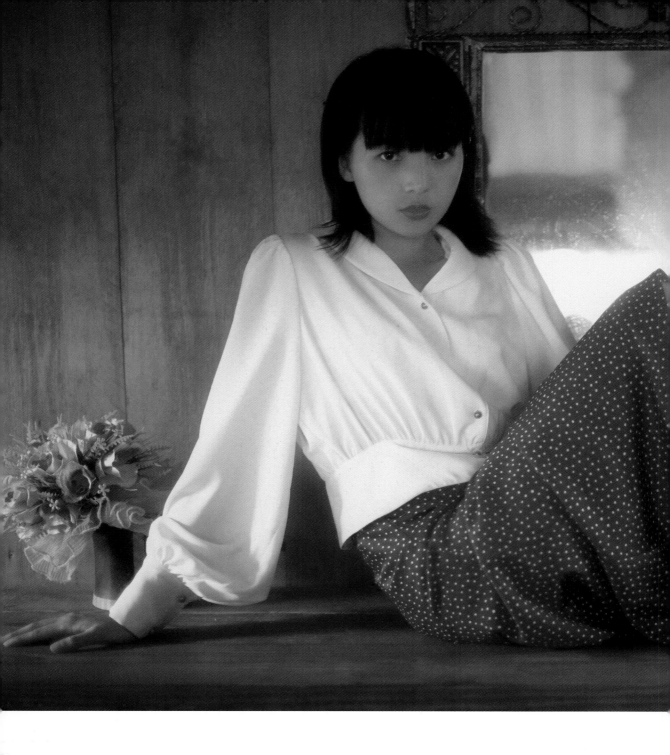

岩井俊二在《情书》里说：

总有一天我们都会成为别人的回忆，

所以尽力让它美好吧。

定格

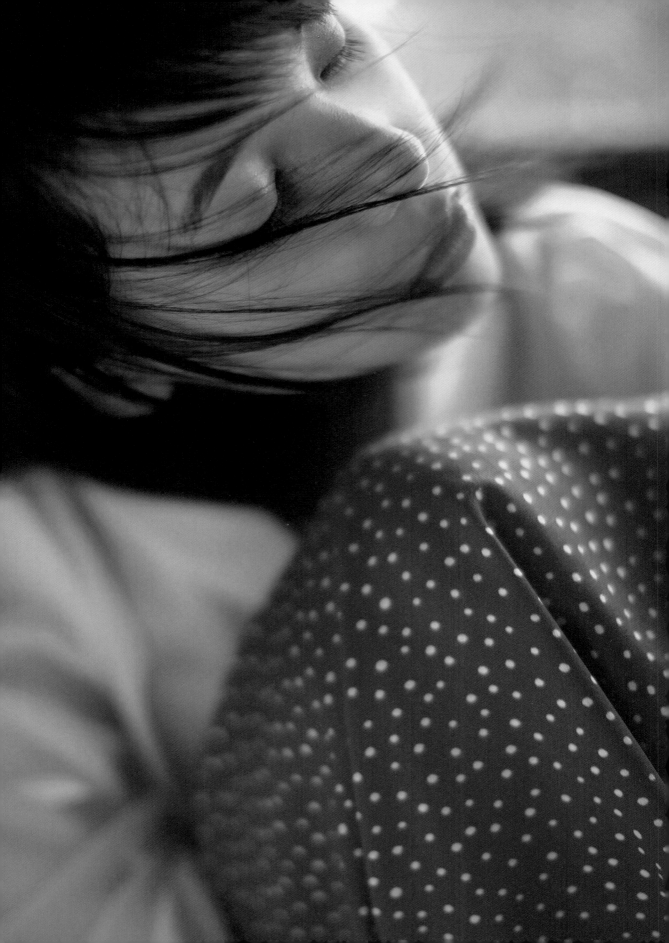

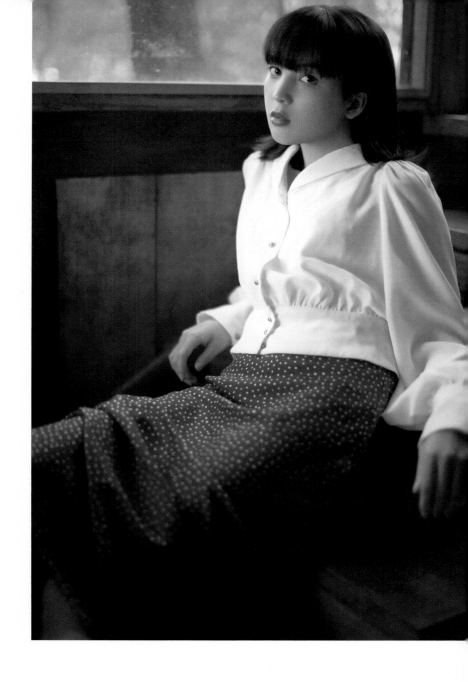

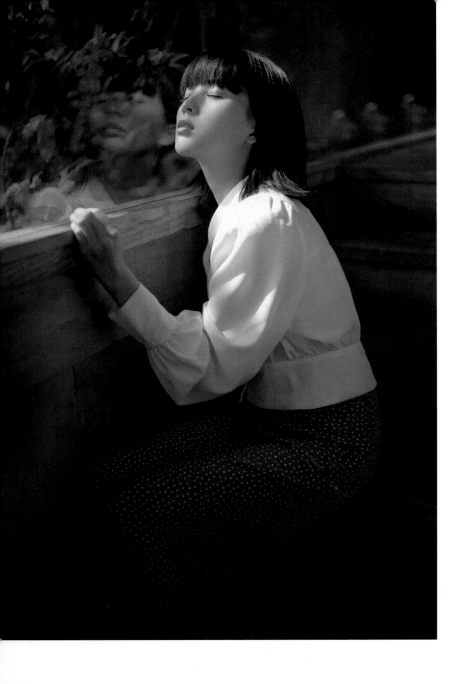

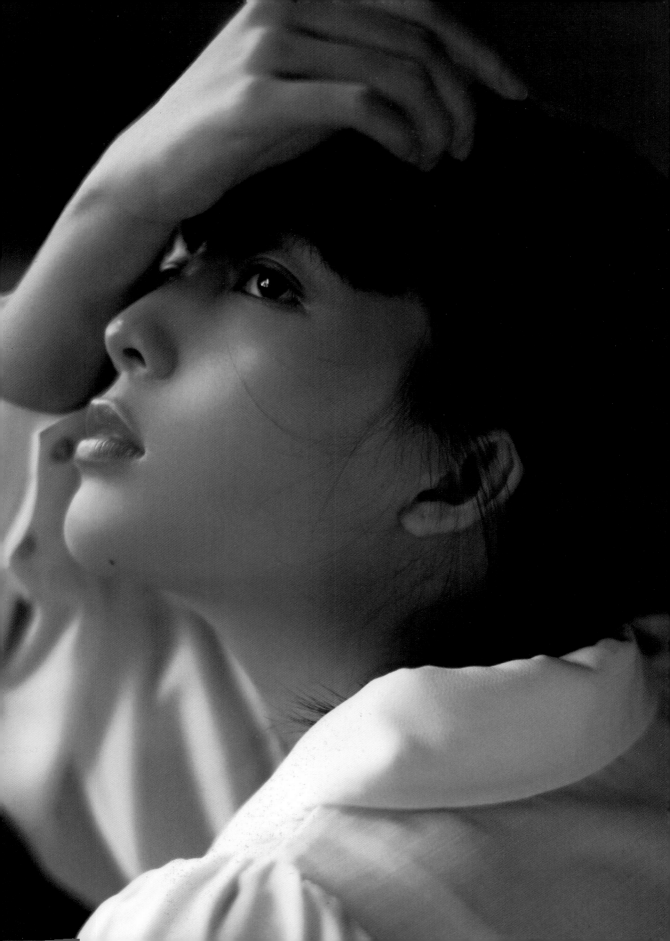

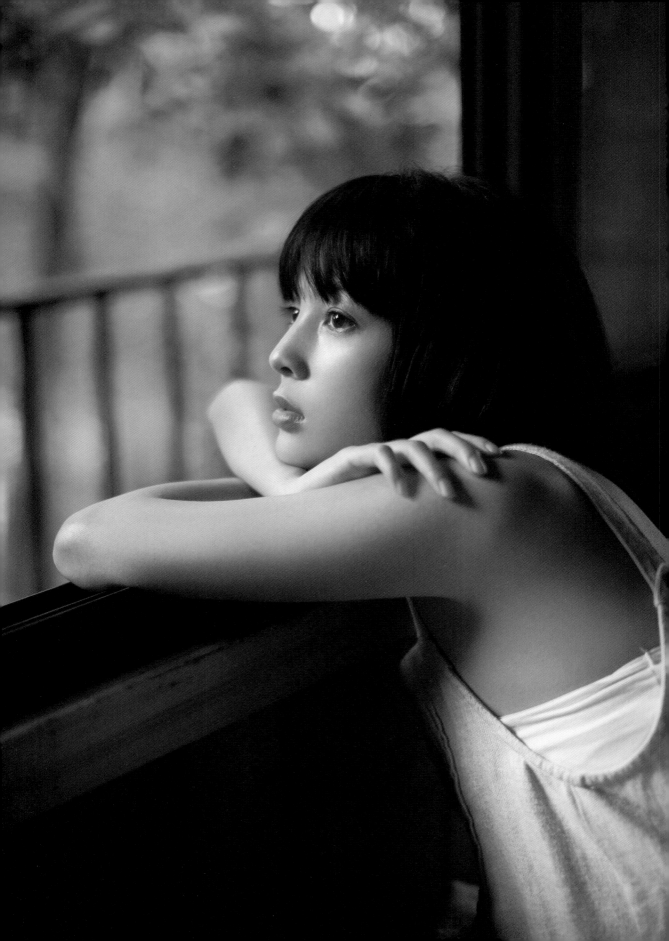

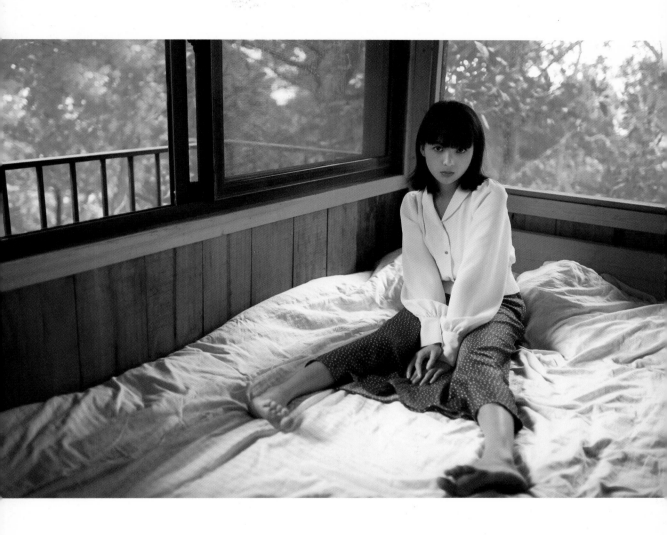

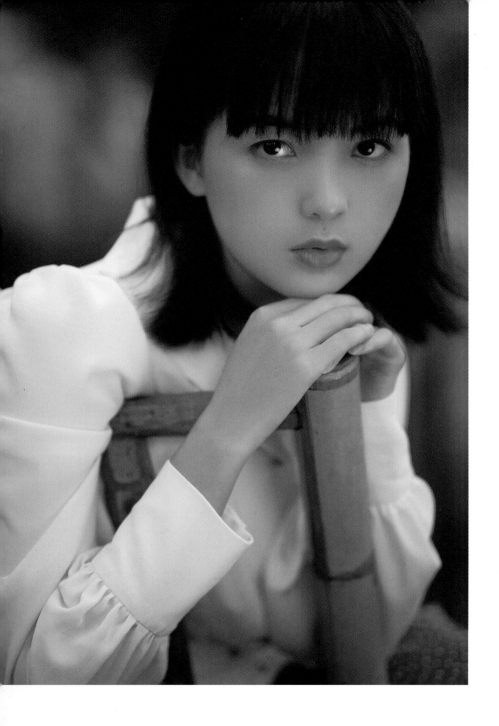

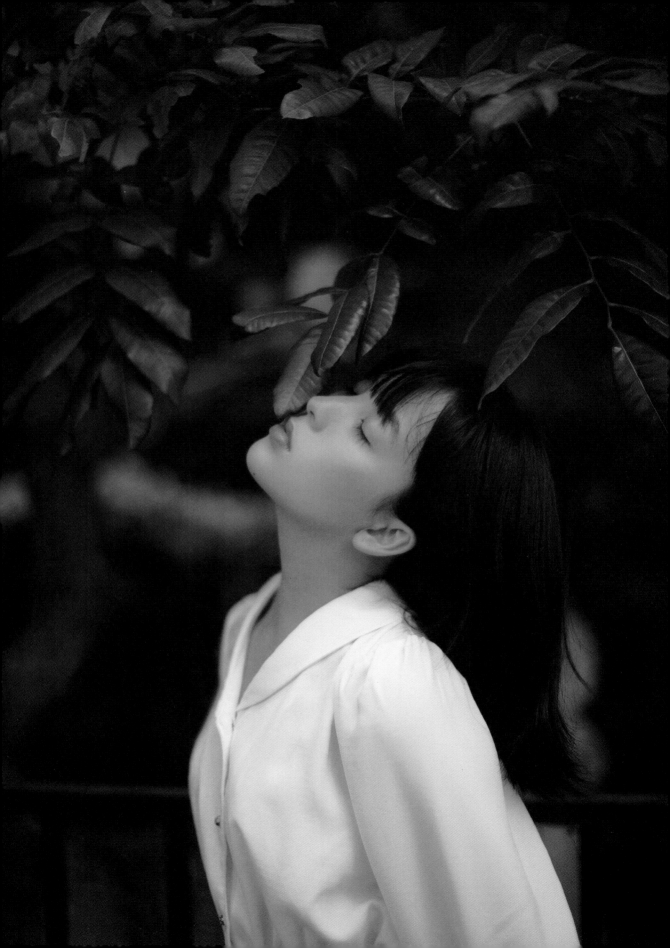

停摆

我穿过风，

穿过云，

穿过这世间所有细小的尘埃。

时间停摆，往事归来。

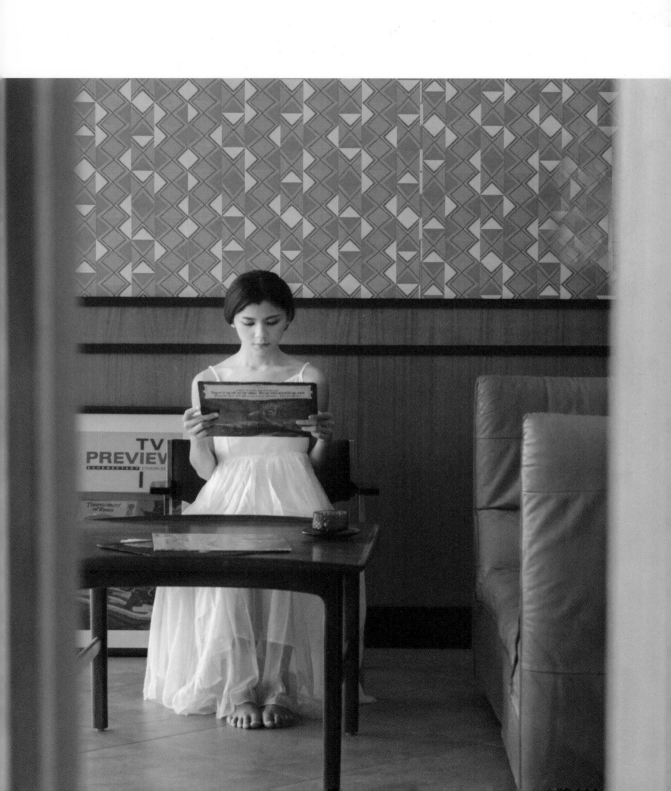

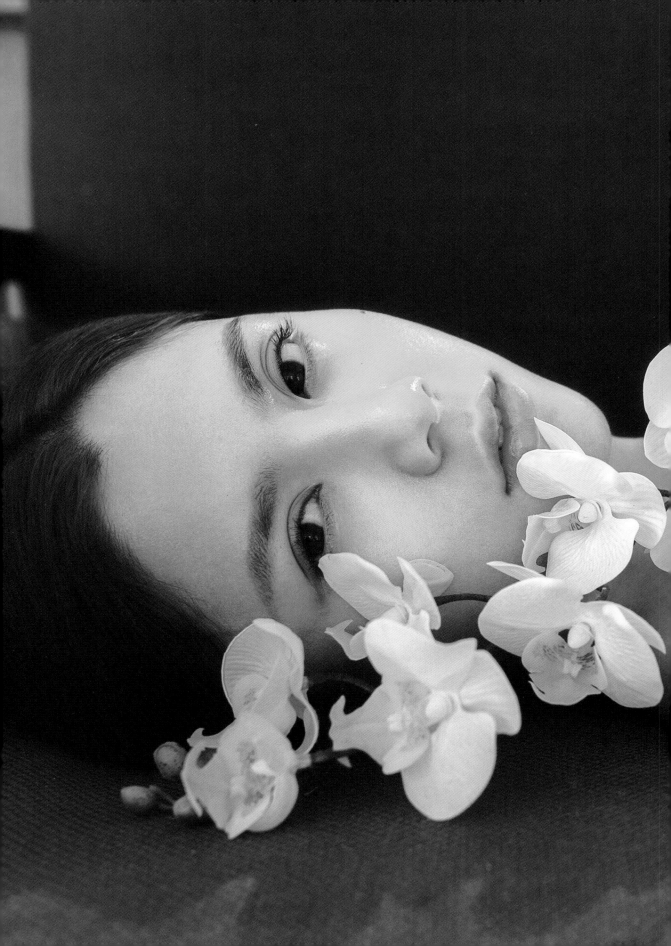

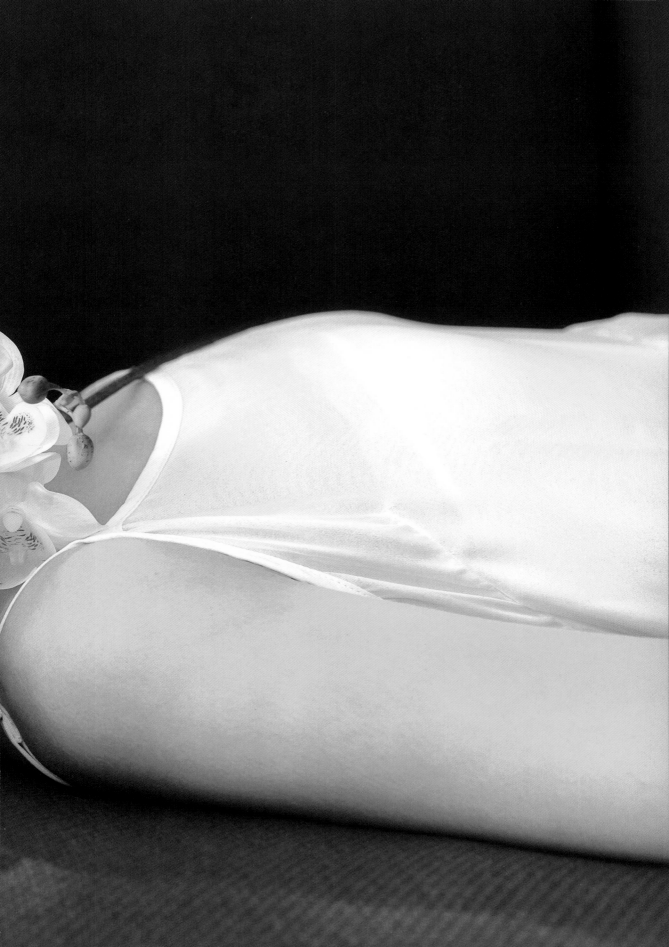

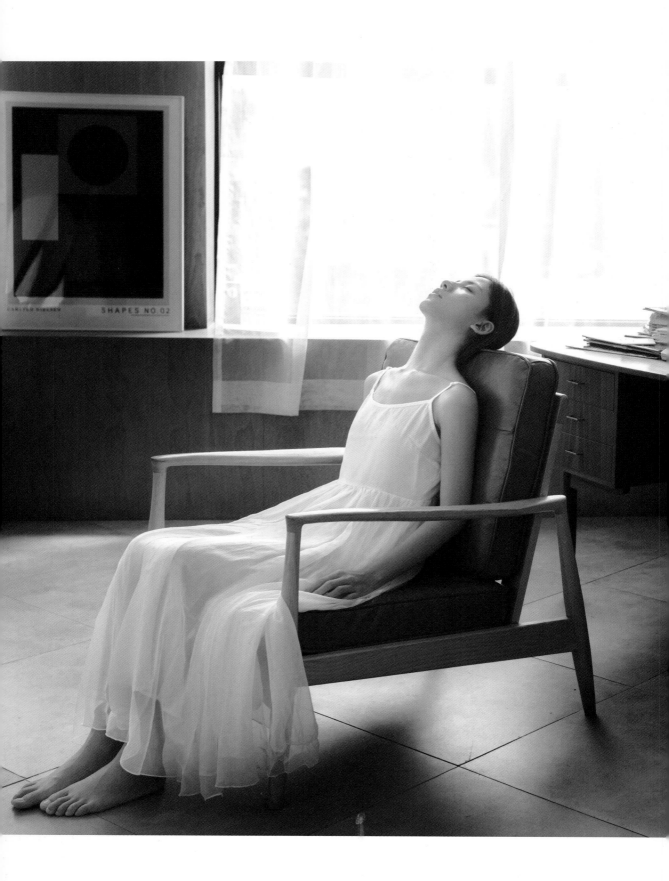

深海之鲸

壹周是我认识了很多年的朋友。

她是一个很努力且上进的人，在拍摄《深海之鲸》时，她一次次把自己摁进水里，让我这个摄影师看到都忍不住惊叹：她对自己好狠。

大抵相似的人都会被对方吸引。

我没少在摄影上下苦功。

一路上不停地拍、不停地学、不停地向前辈请教，疯狂地汲取知识，修图修到凌晨四点，拍照飞到了很多国家。

摄影对于我而言，不再是看世界的望远镜，更是表达自我的一种呈现。

我的一个想法、一个情绪、一个触动都能够在摄影中通过画面呈现出来。

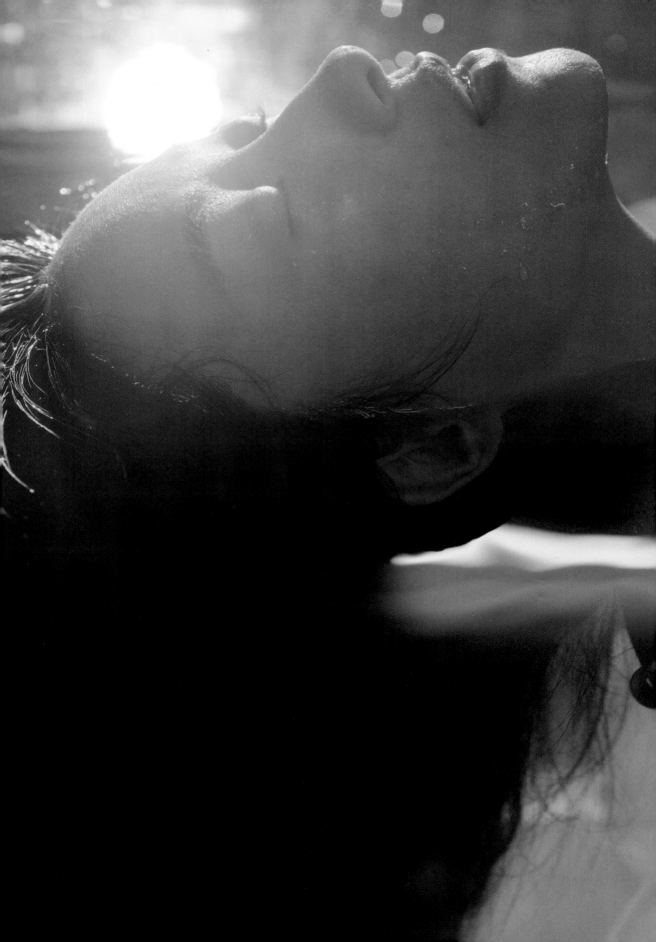

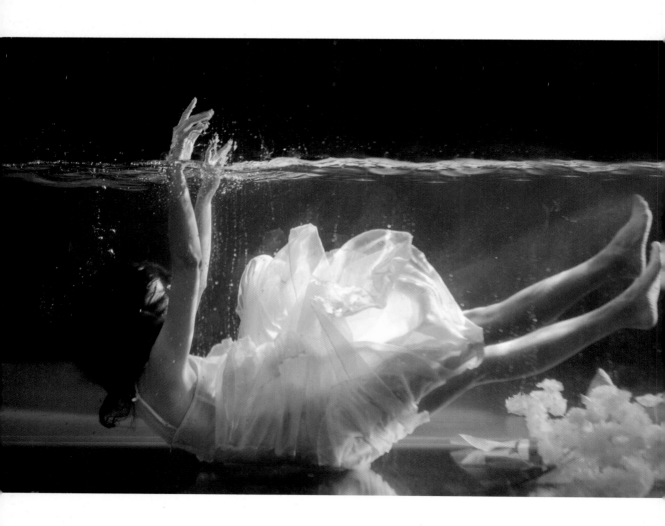

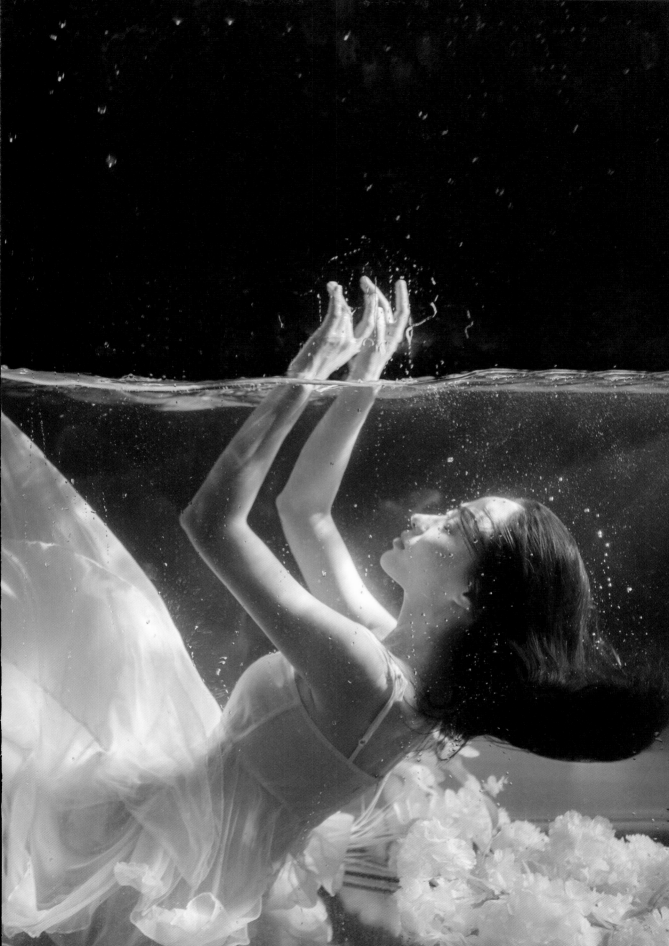

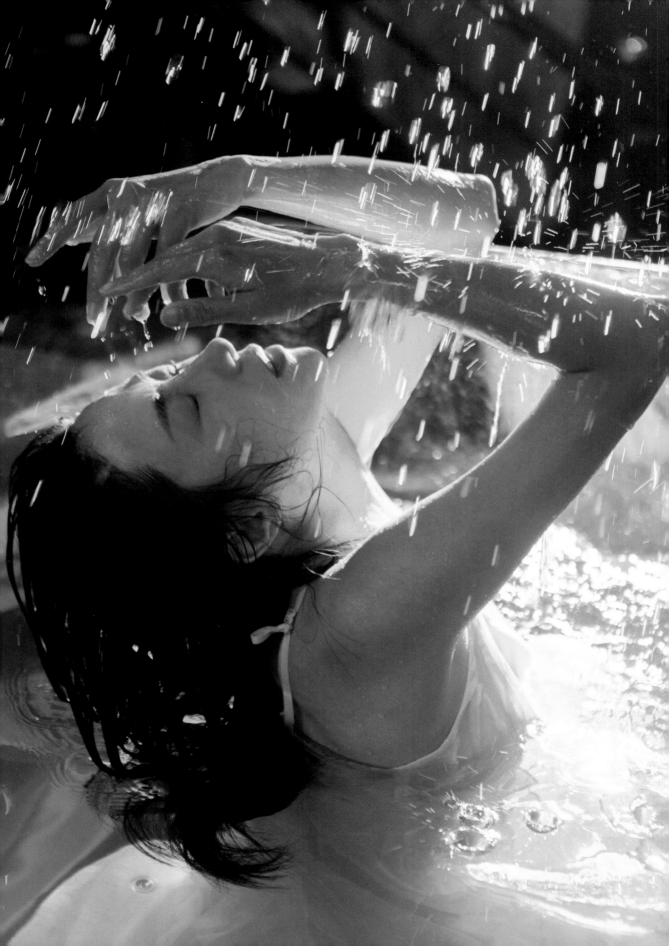

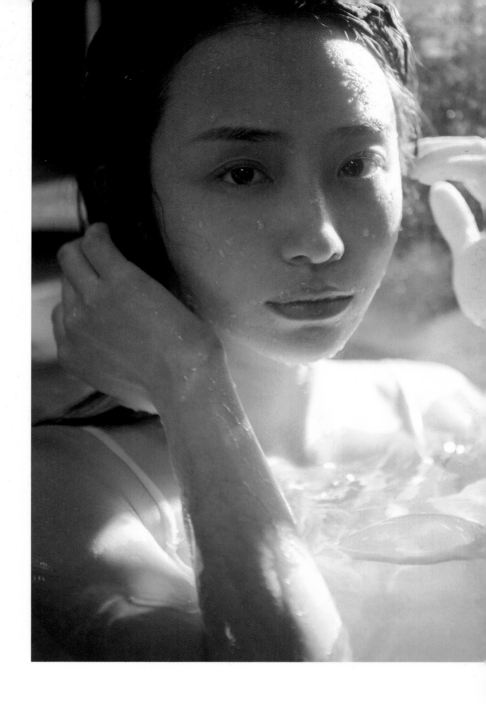

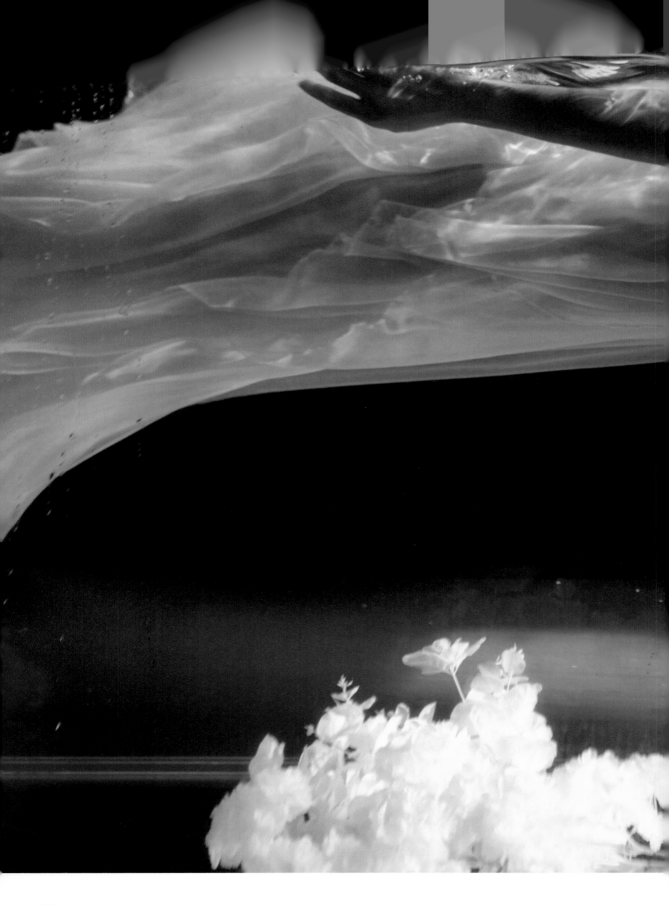

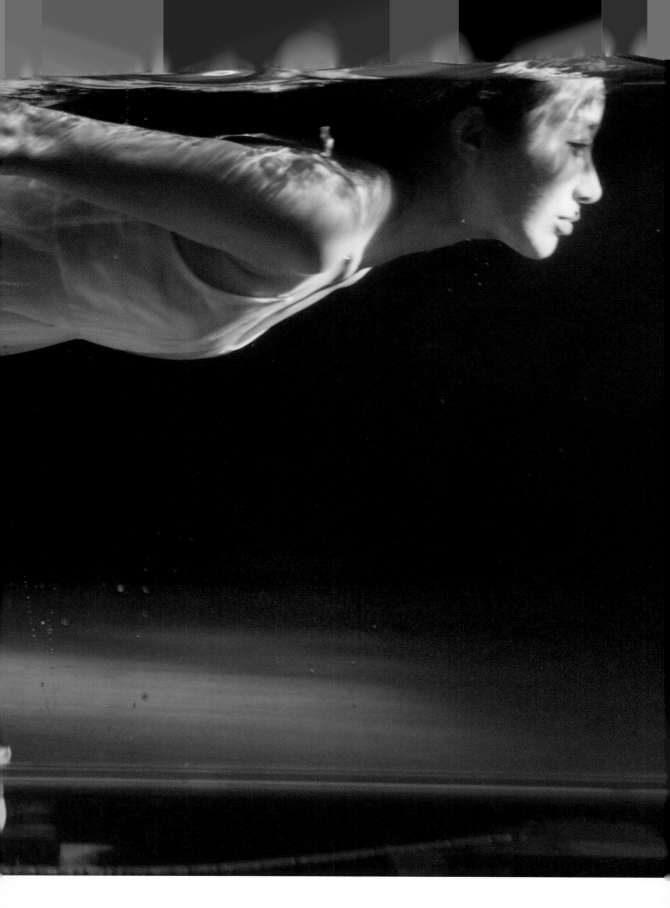

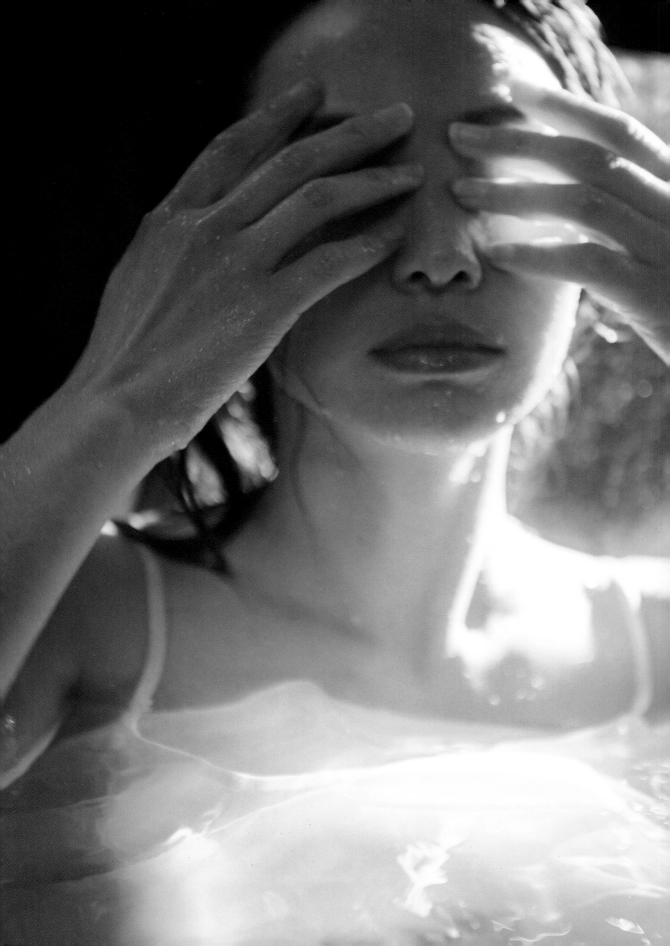

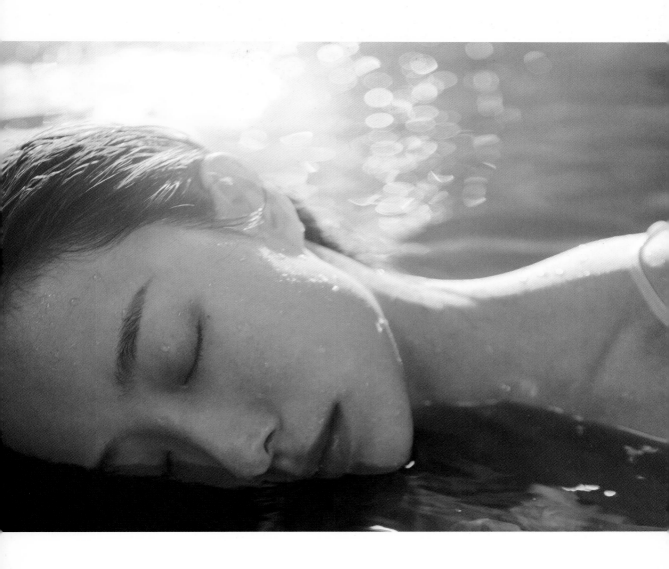

成长是撕碎自我再重组的过程，

我们要打破自己固有的认知，

用新的角度看世界。

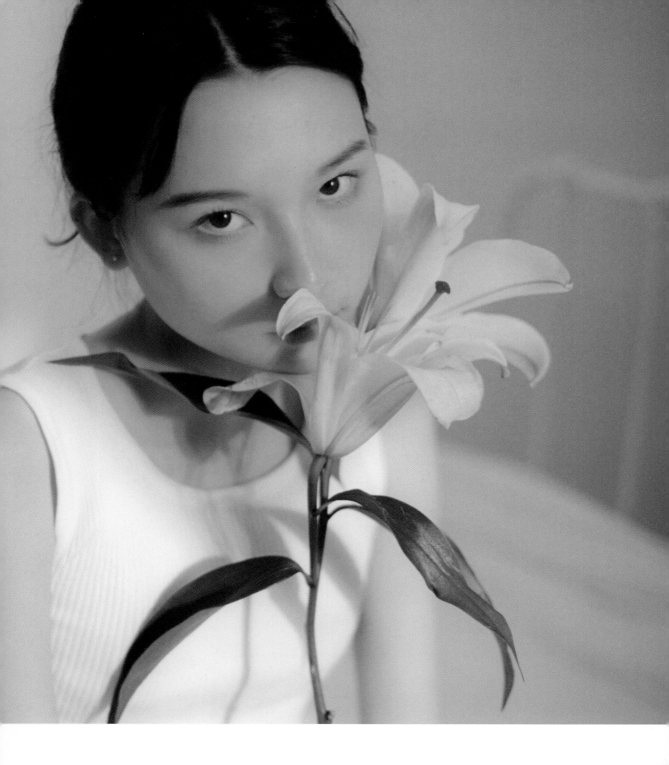

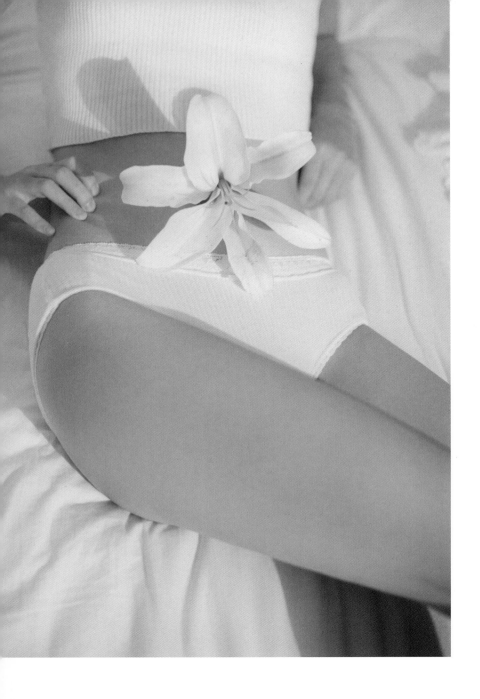

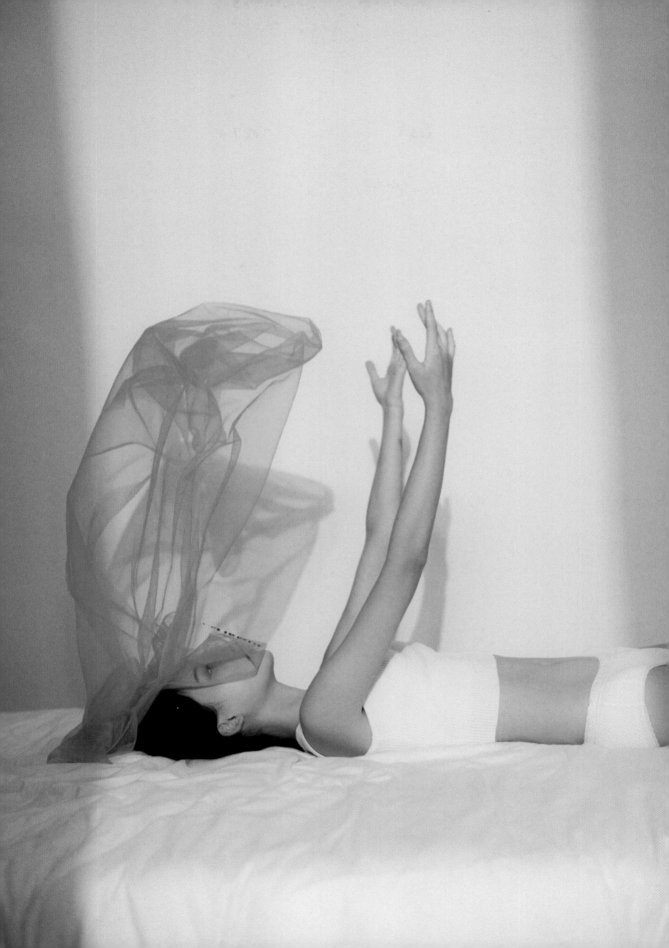

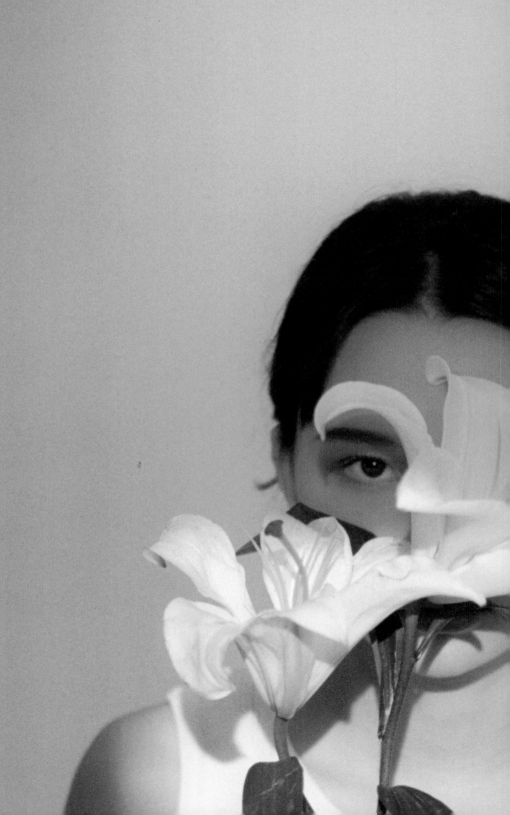

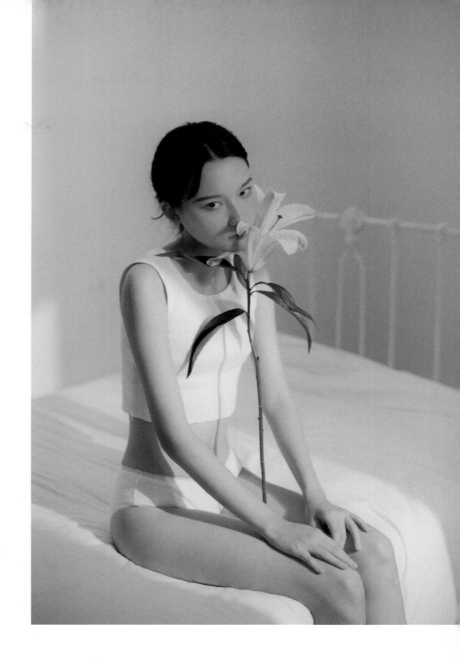

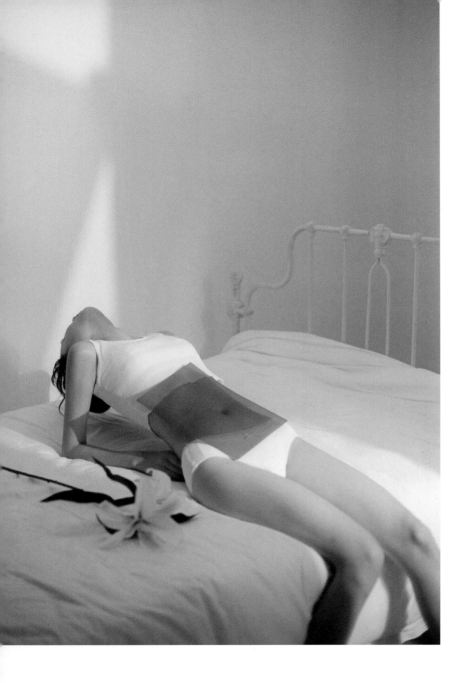

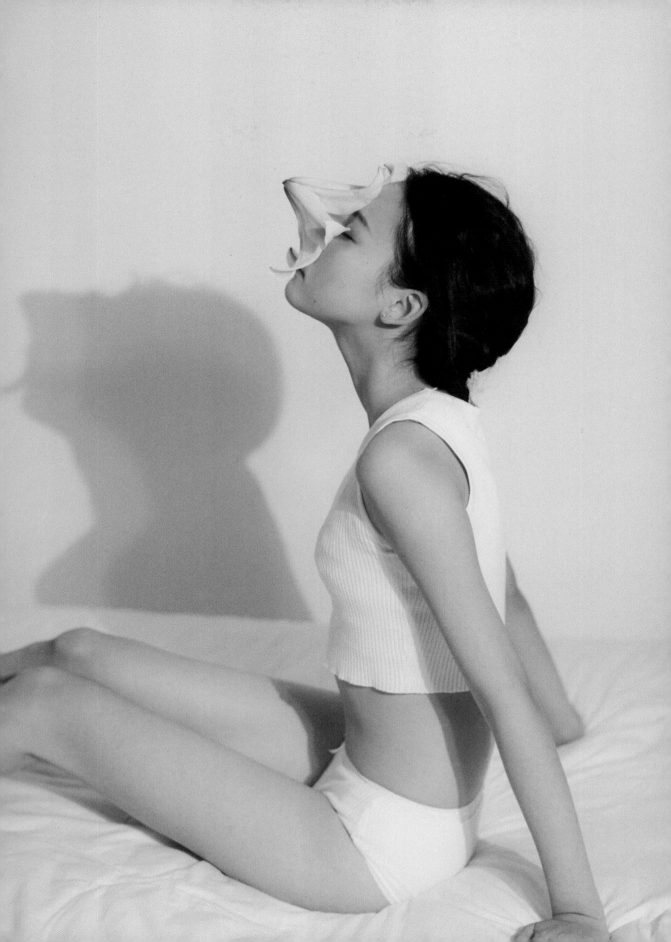

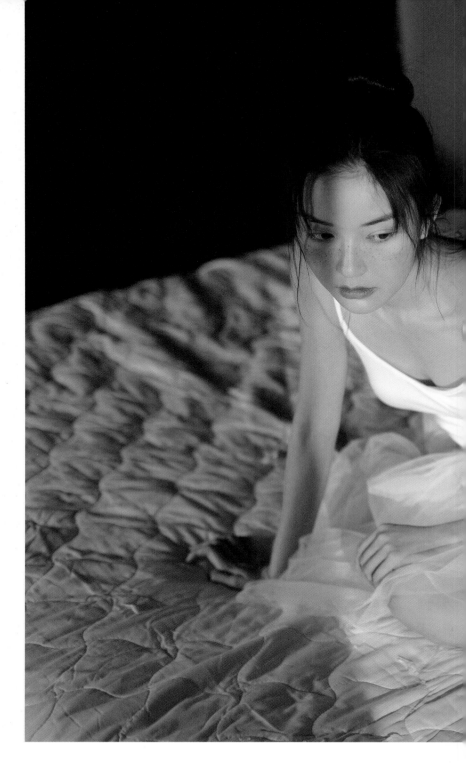

藏起来

你会不会也有想把自己藏起来的时候，

逃离那些喧闹的大街，

躲在属于自己的空间里。

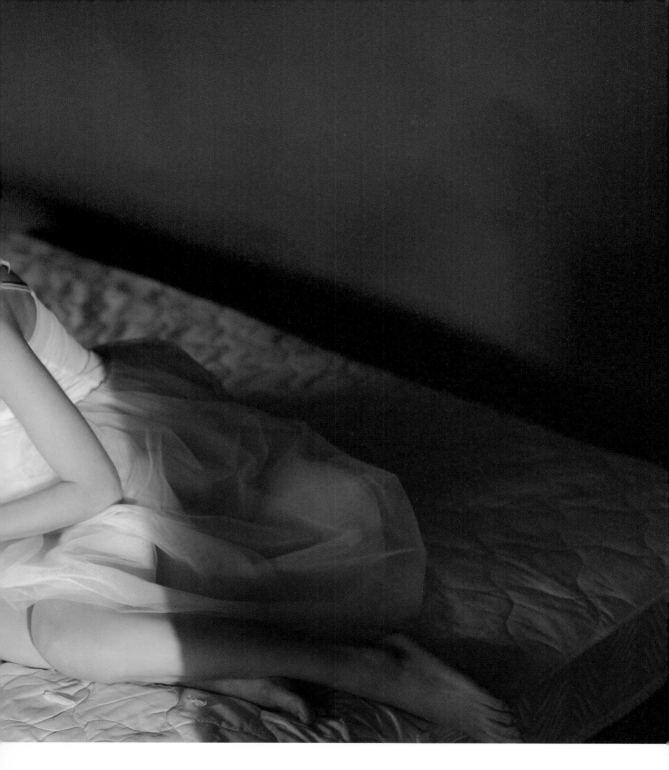

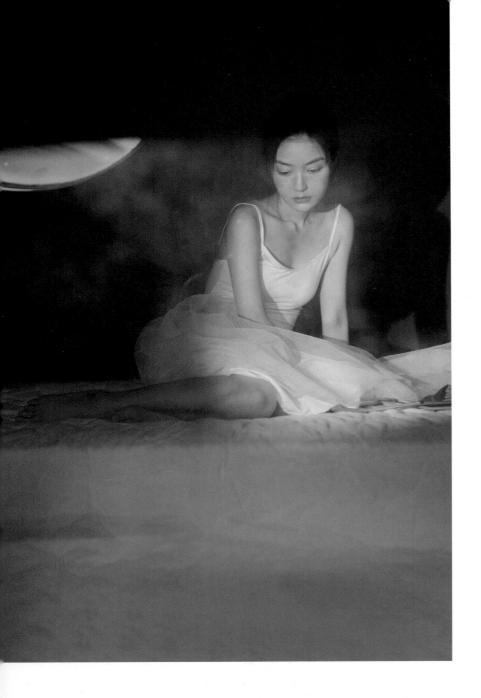

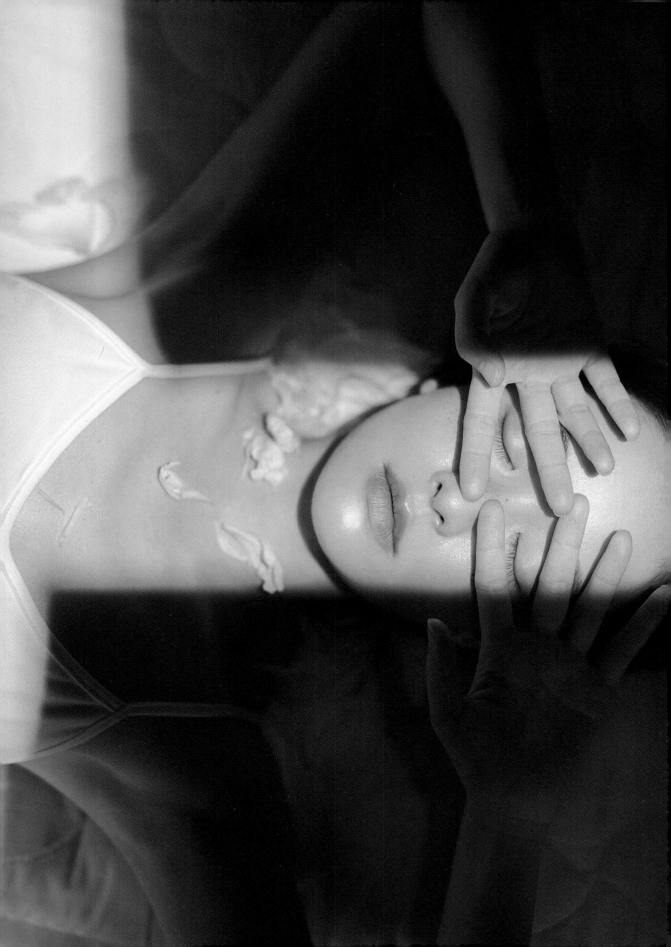

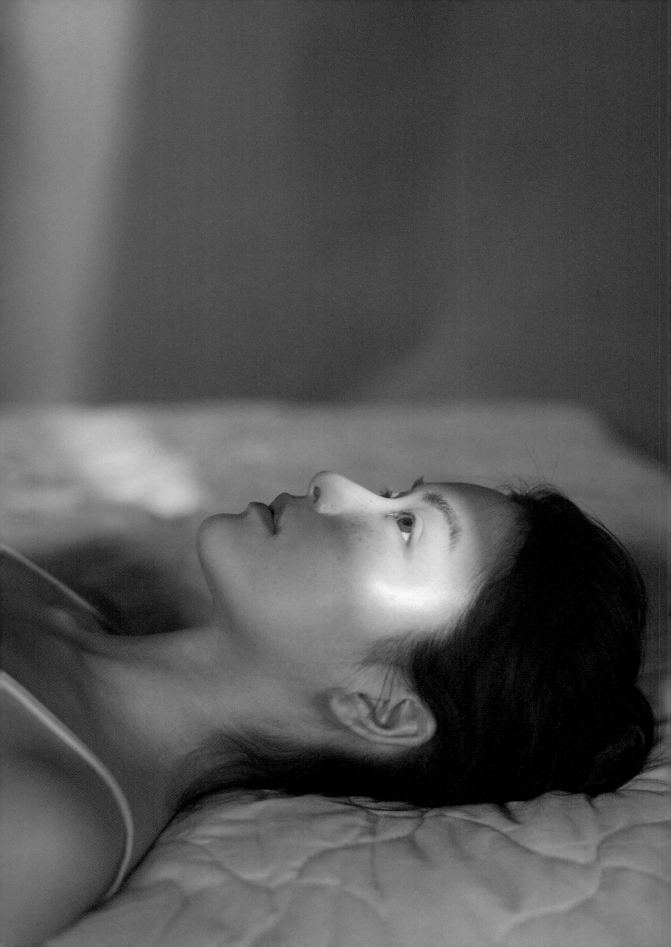

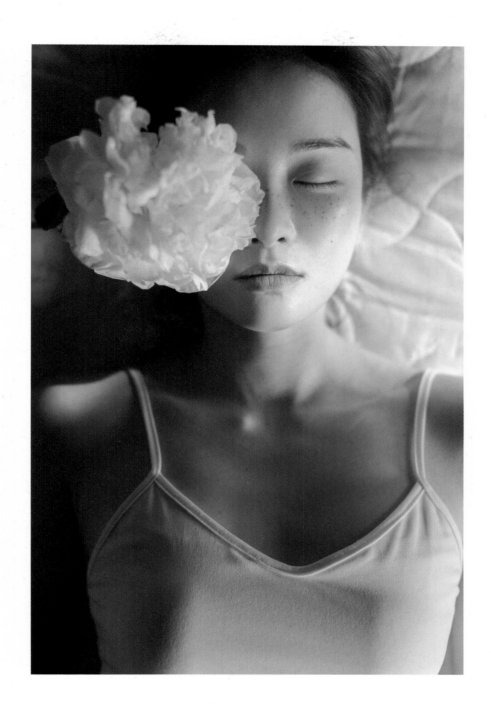

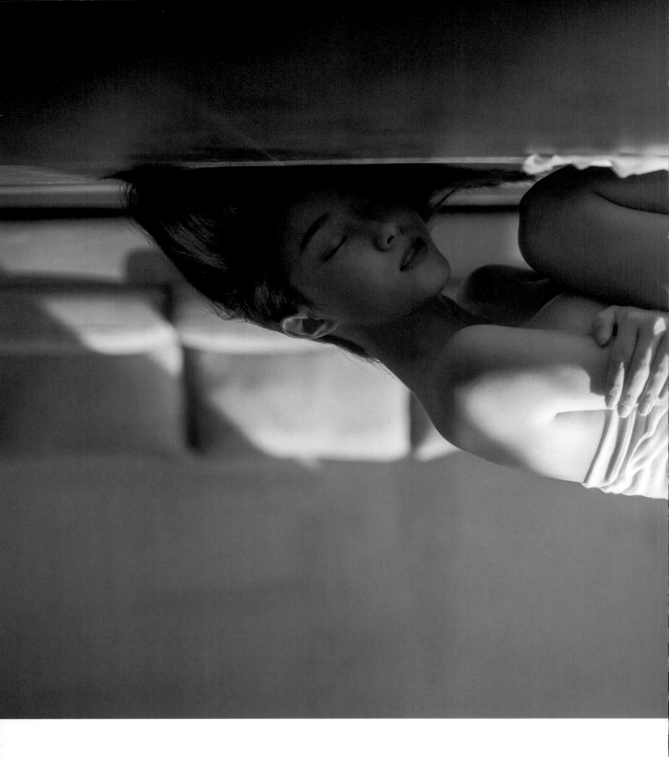

我失去了曾经的一束光，

在黑暗中一次次地流泪。

在一次次哭泣中挣脱回忆的束缚，

也该醒了。

破茧

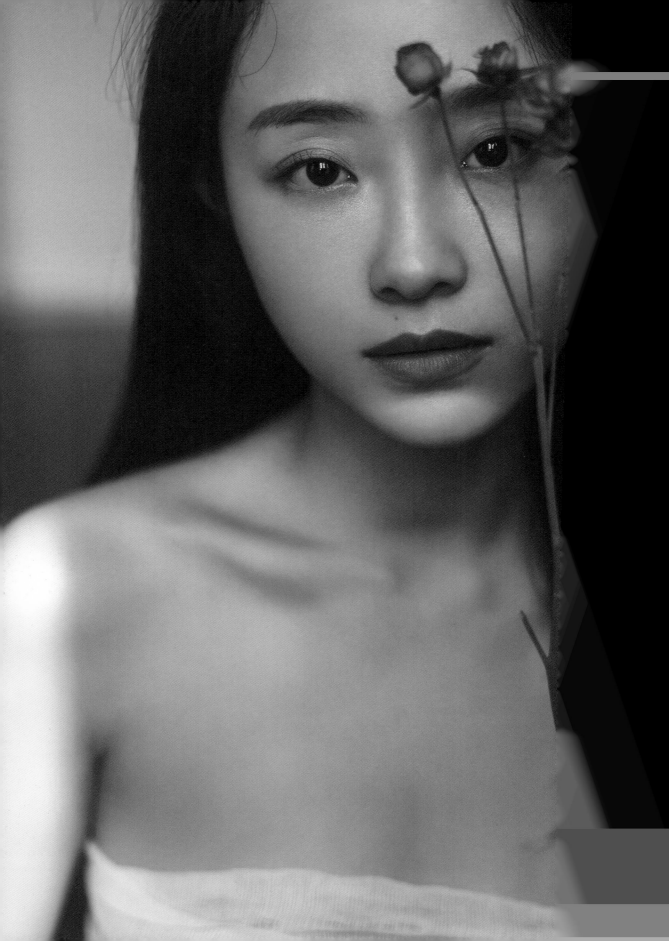

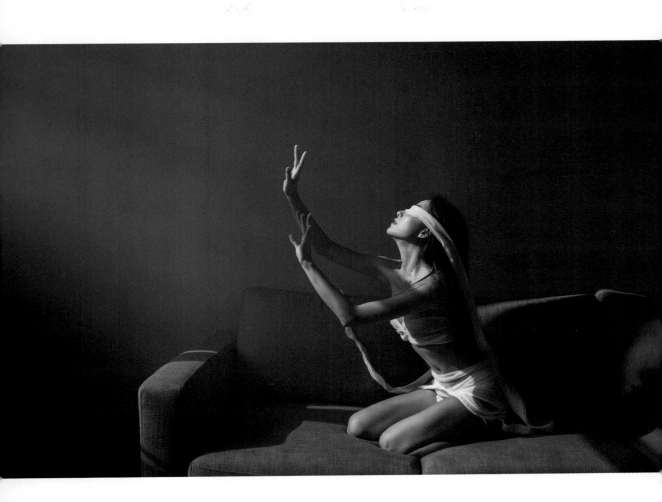

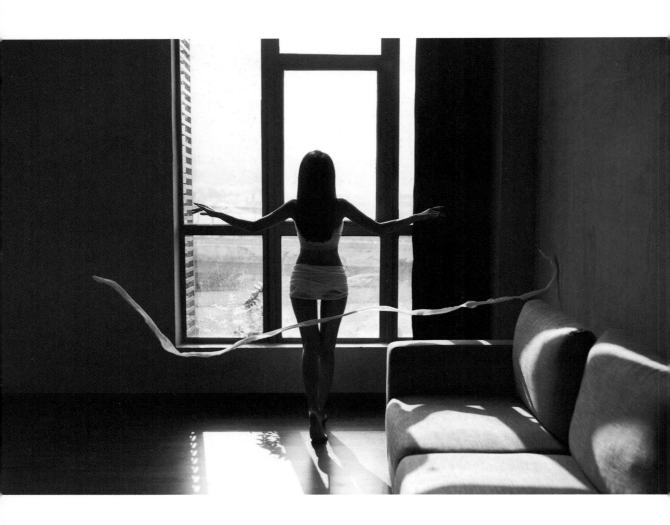

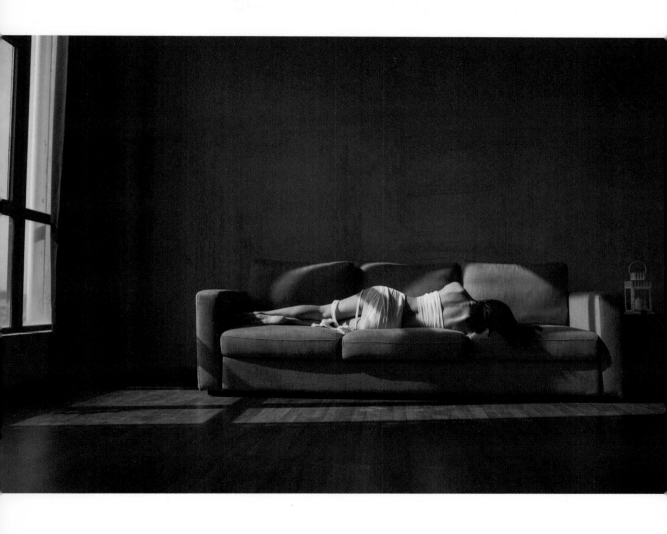

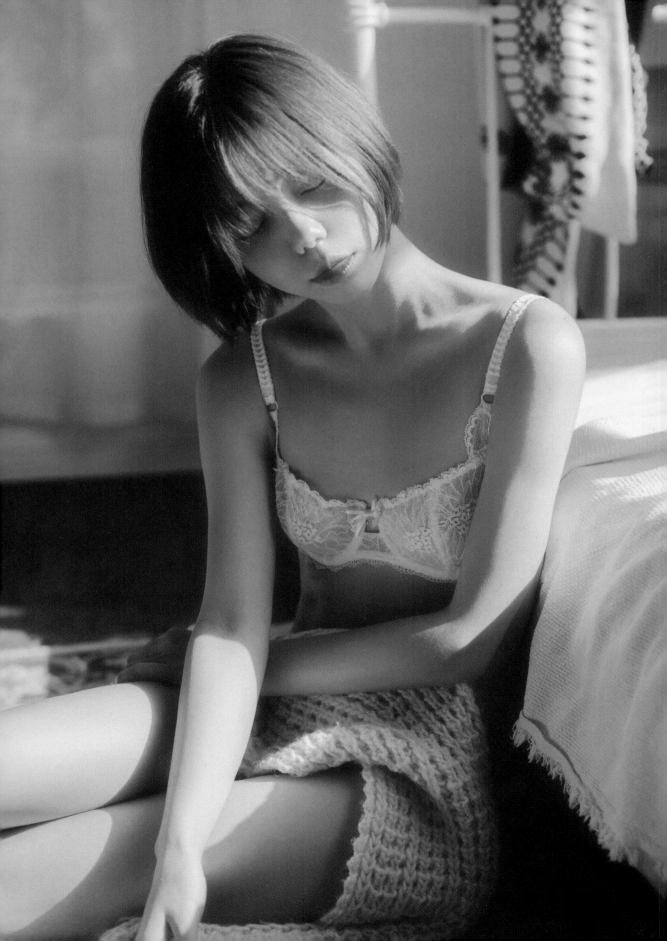

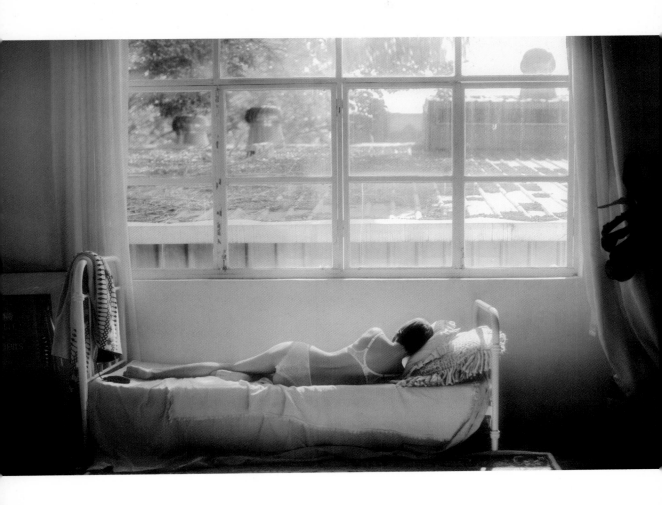

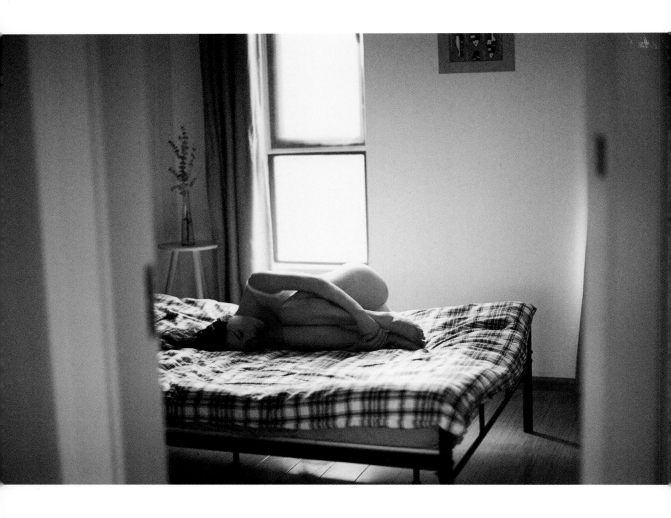

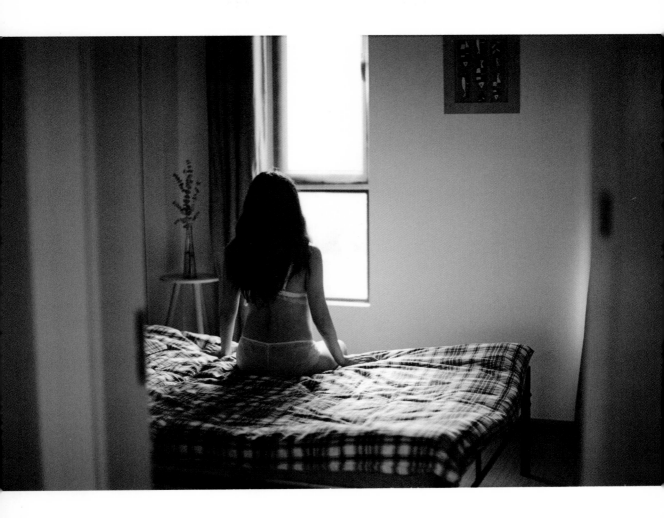

午后的阳光照得我的脸颊微微发烫，

就像你上次偷亲我时一样。

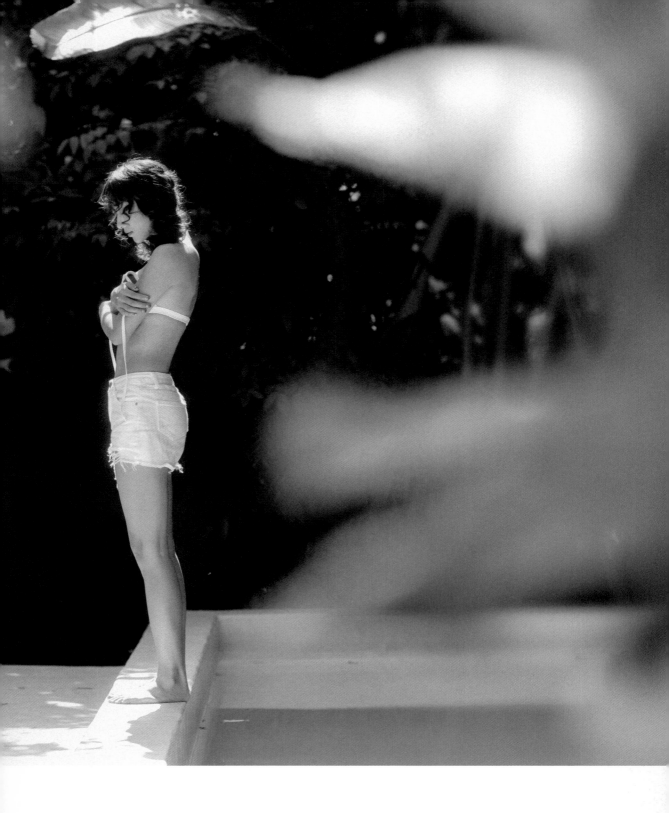

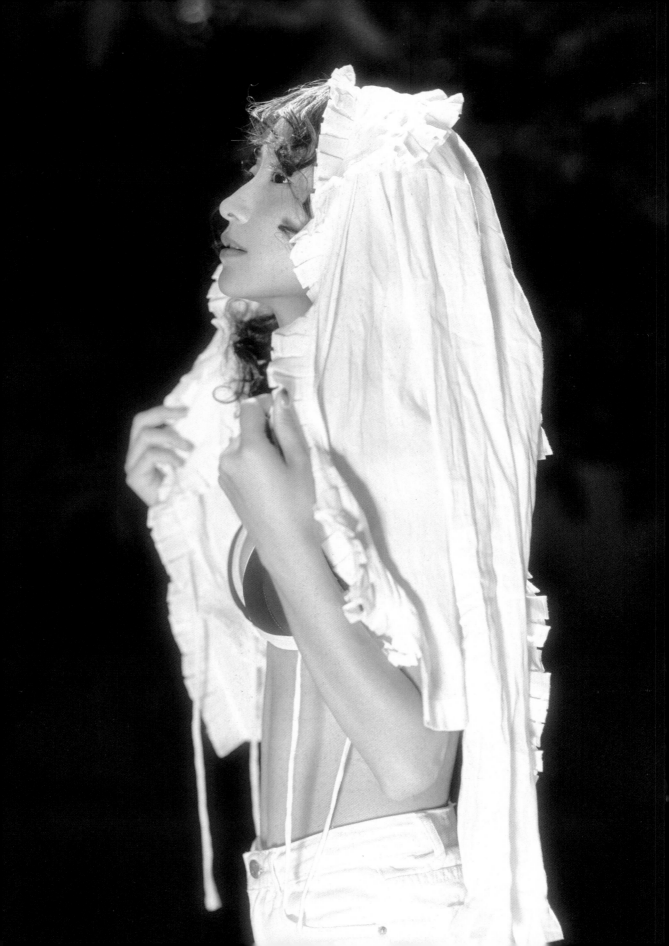

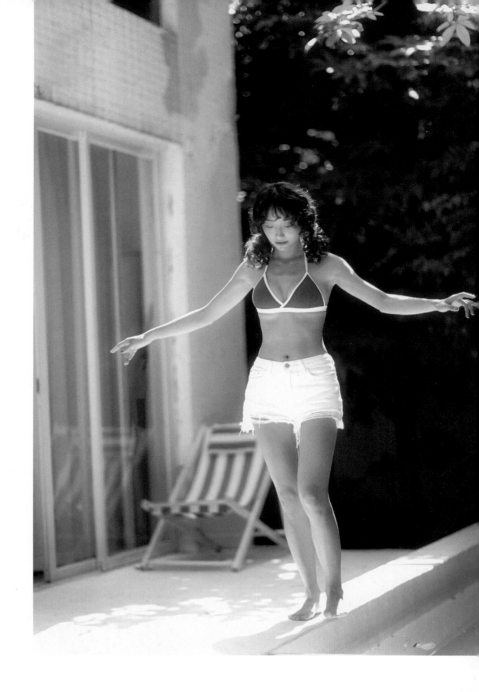

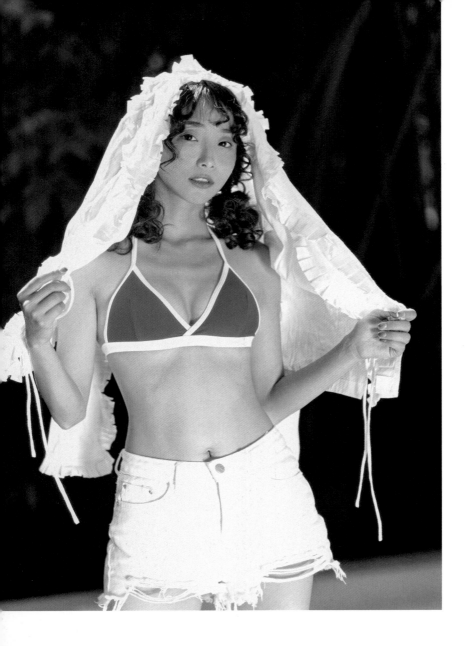

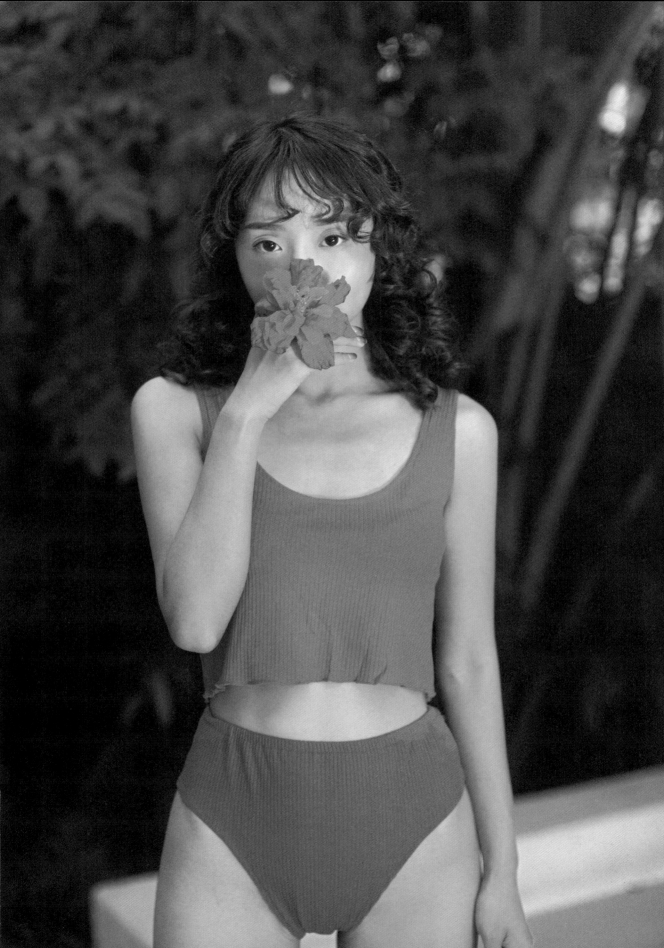

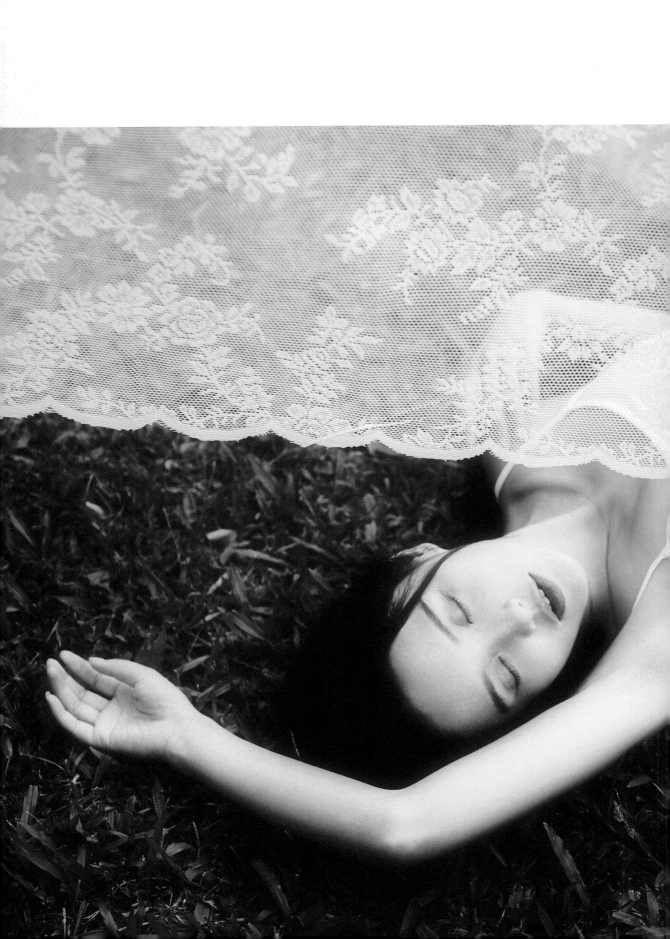

裙摆所及之处，

是雏菊的阵阵清香。

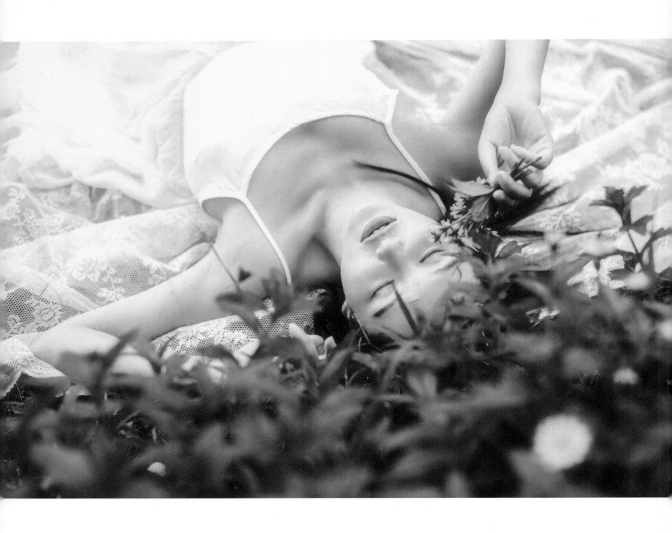

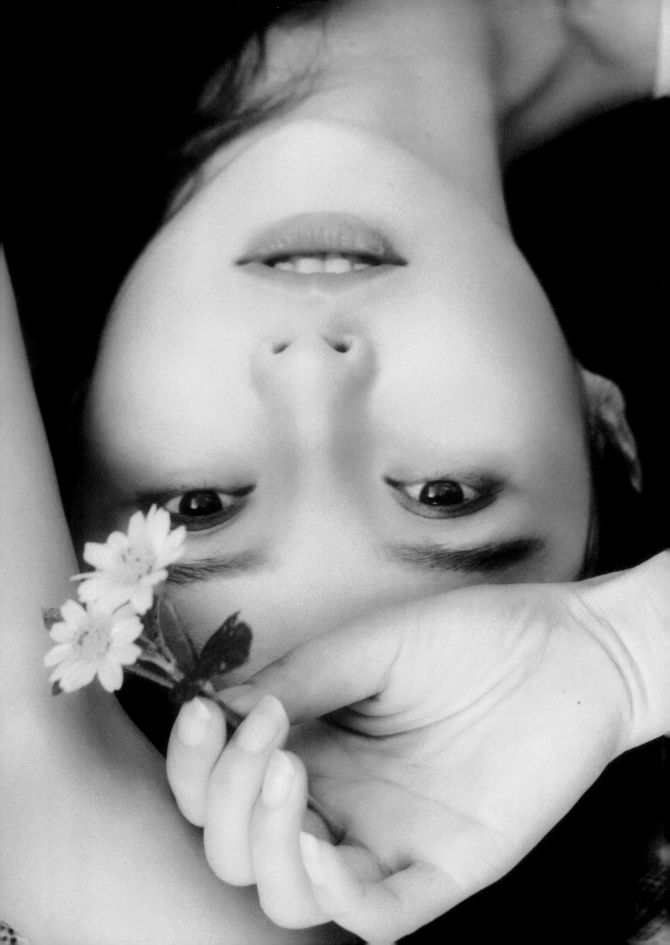

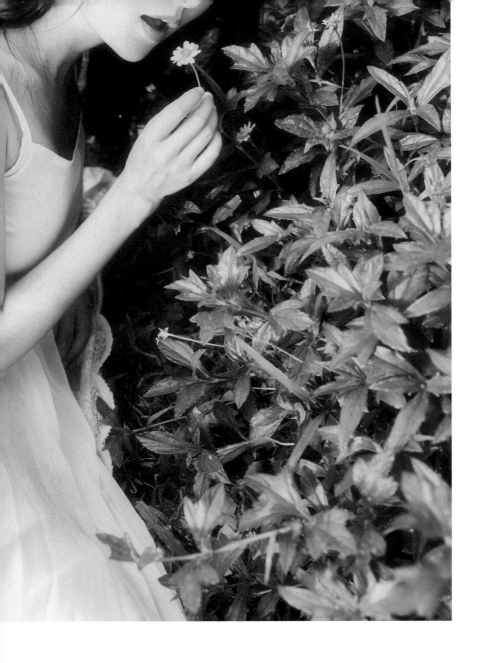

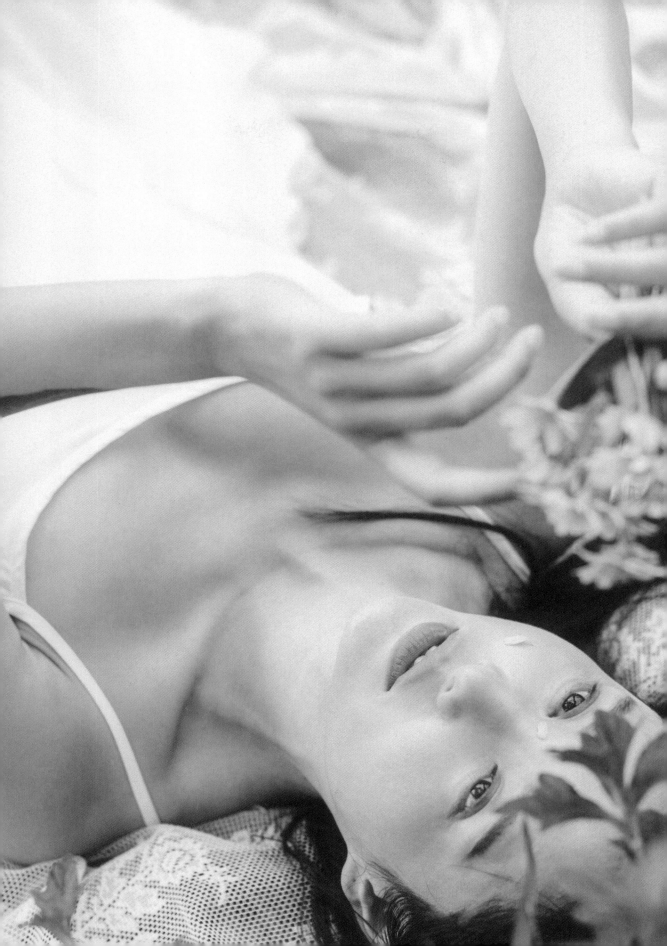

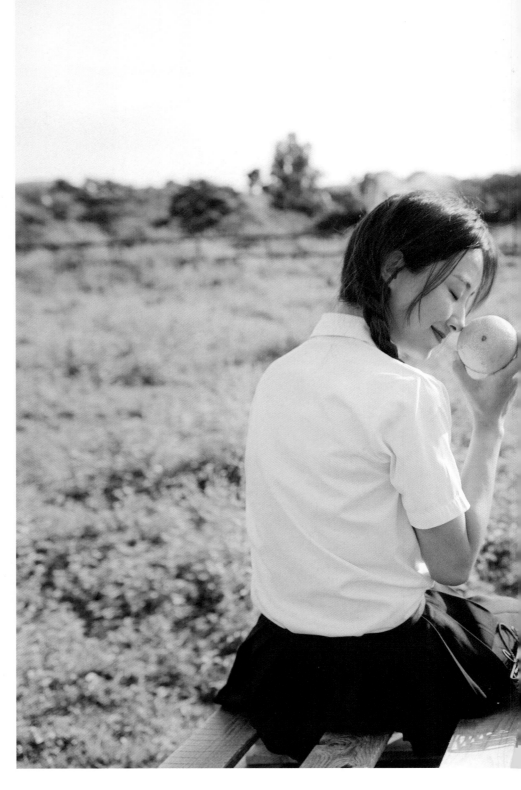

年少的朋友，

是彼此青春的收藏家。

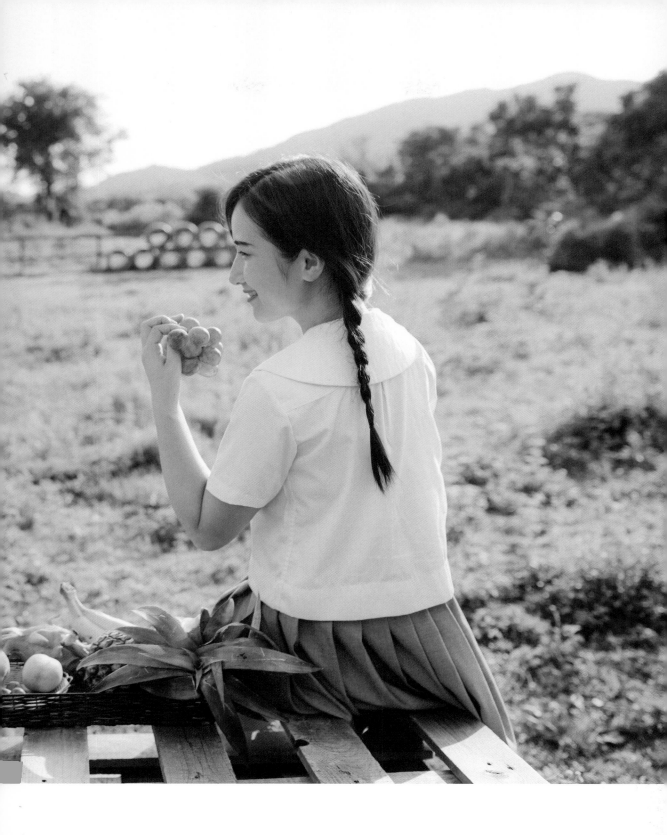

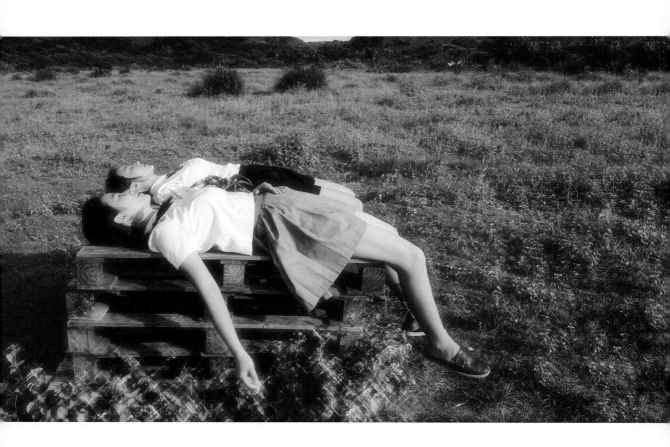

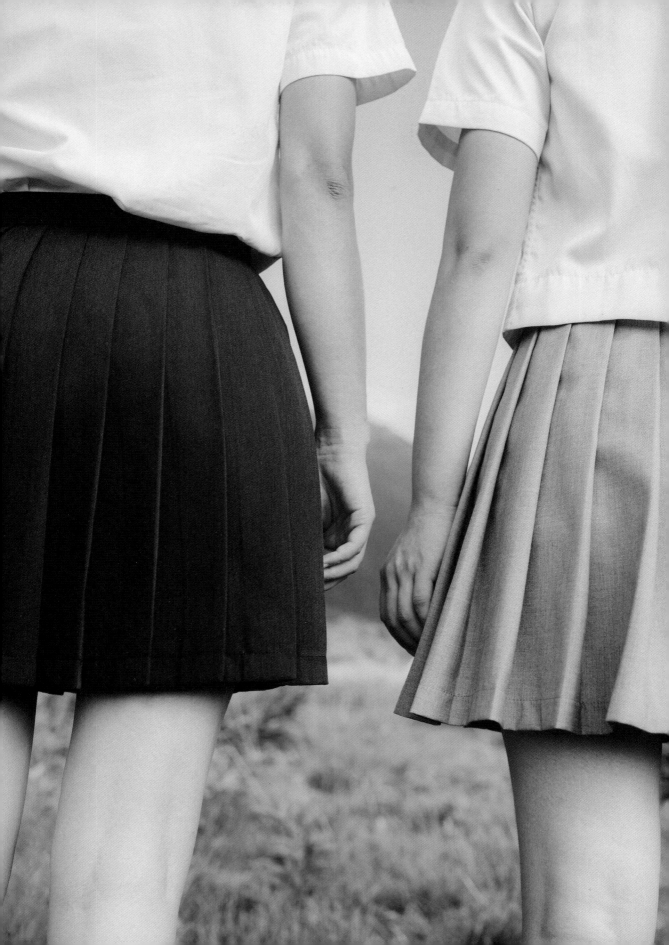

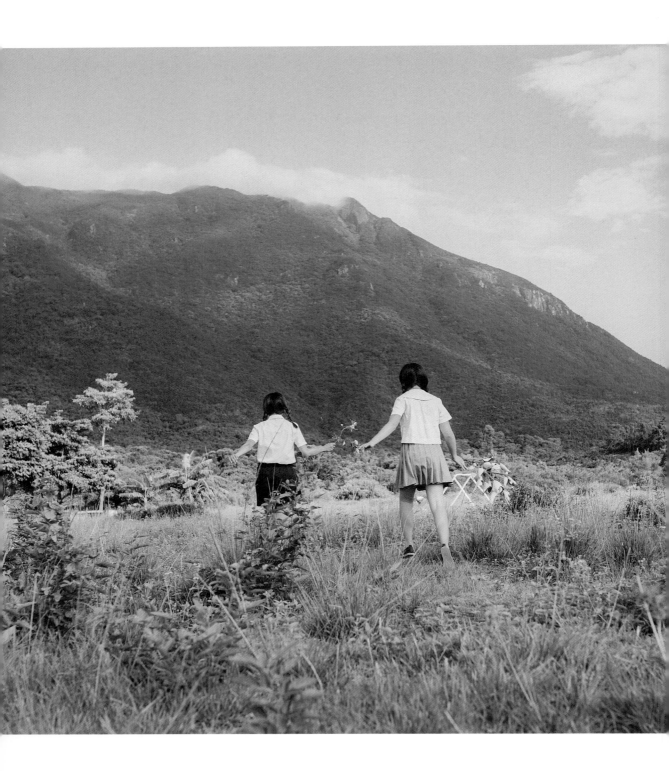

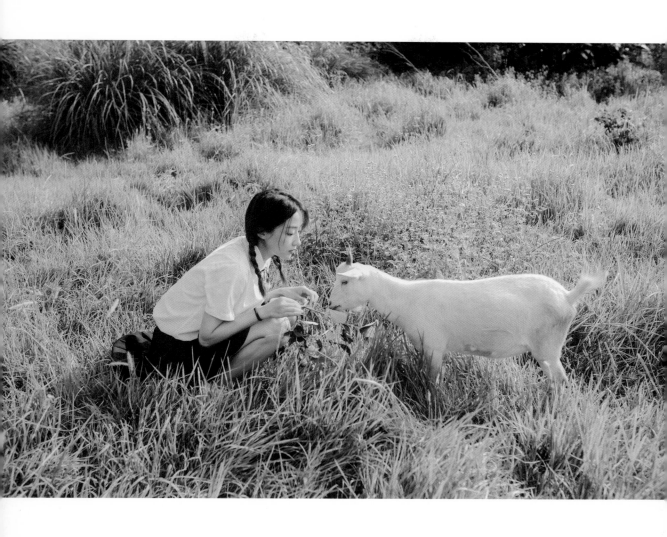

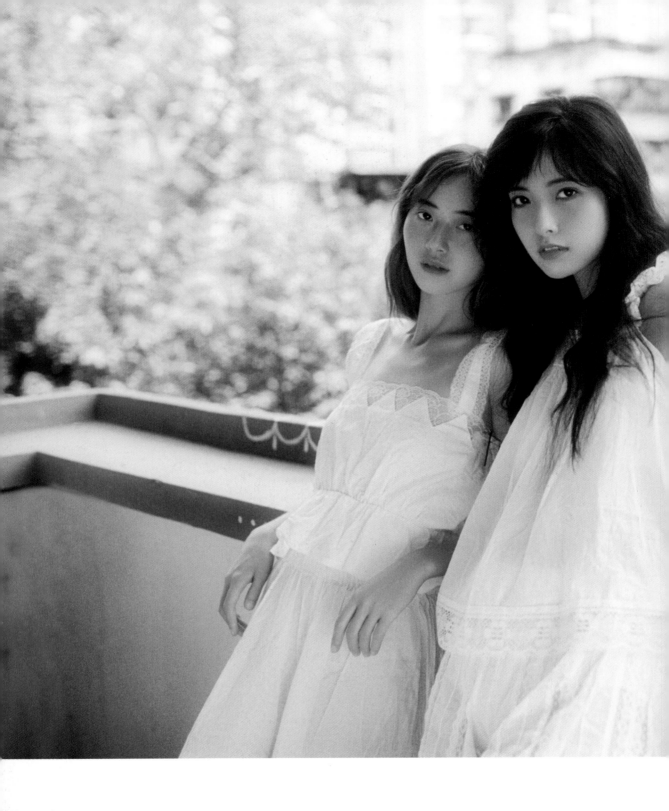

我们是彼此的影子，

无论是光明还是黑暗，

都彼此相随。

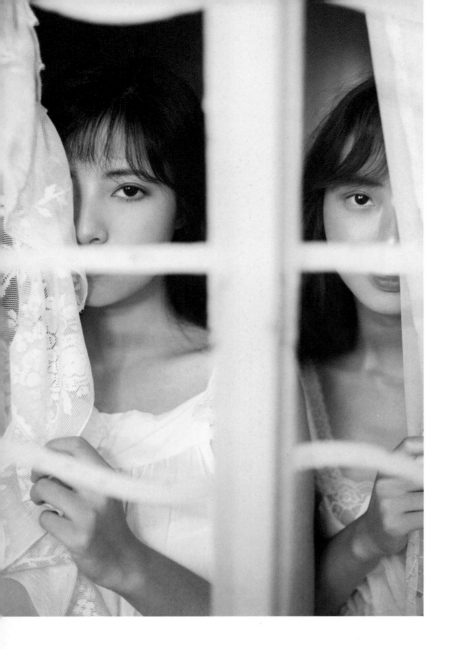

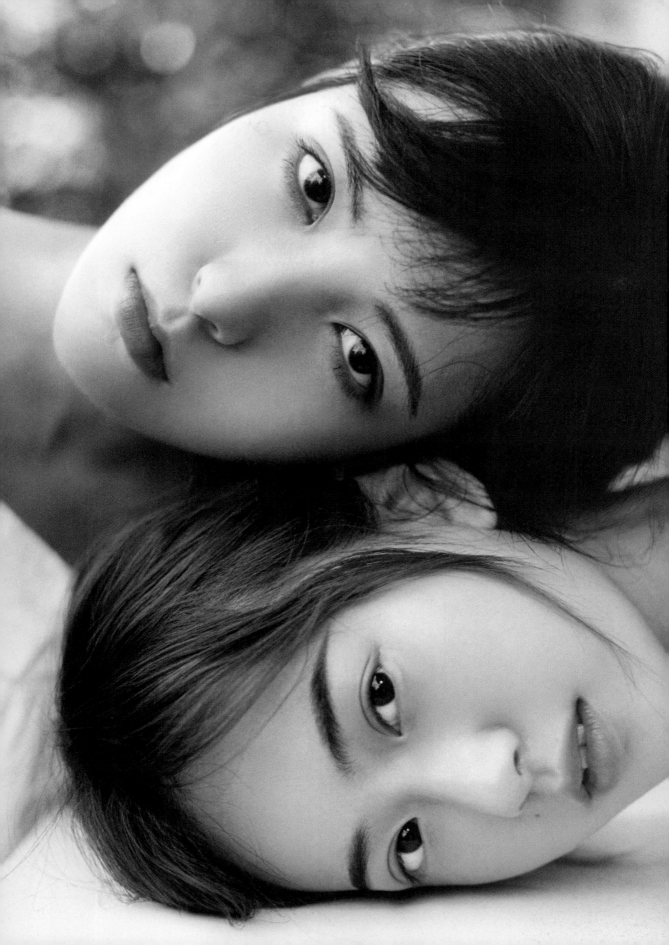

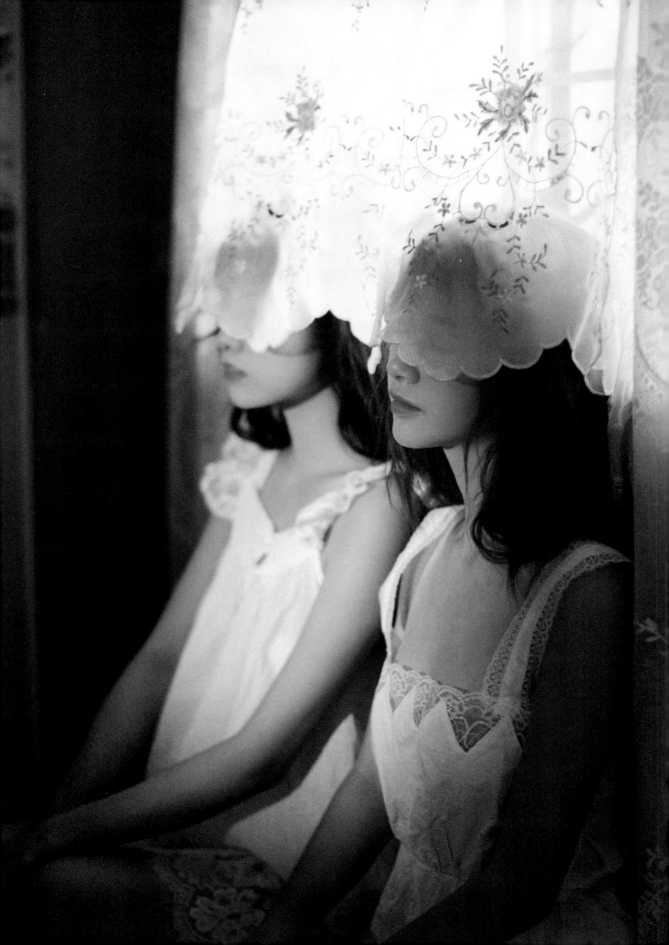

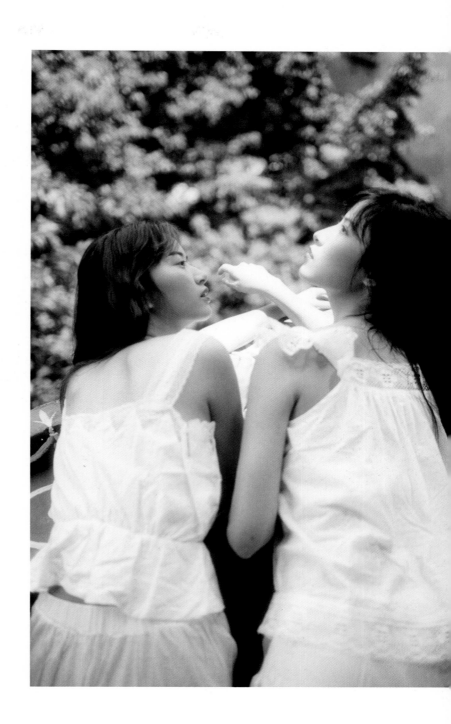

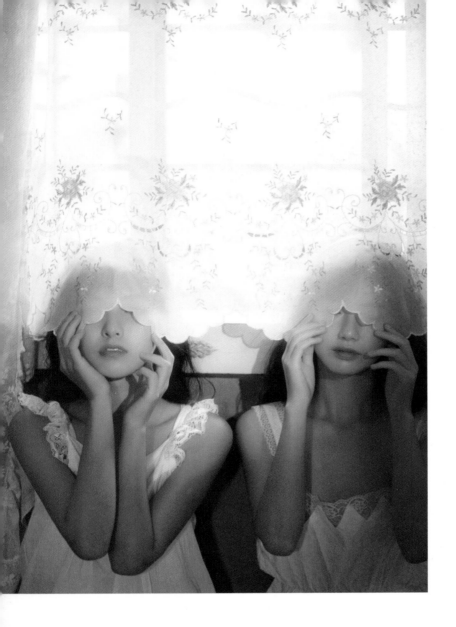

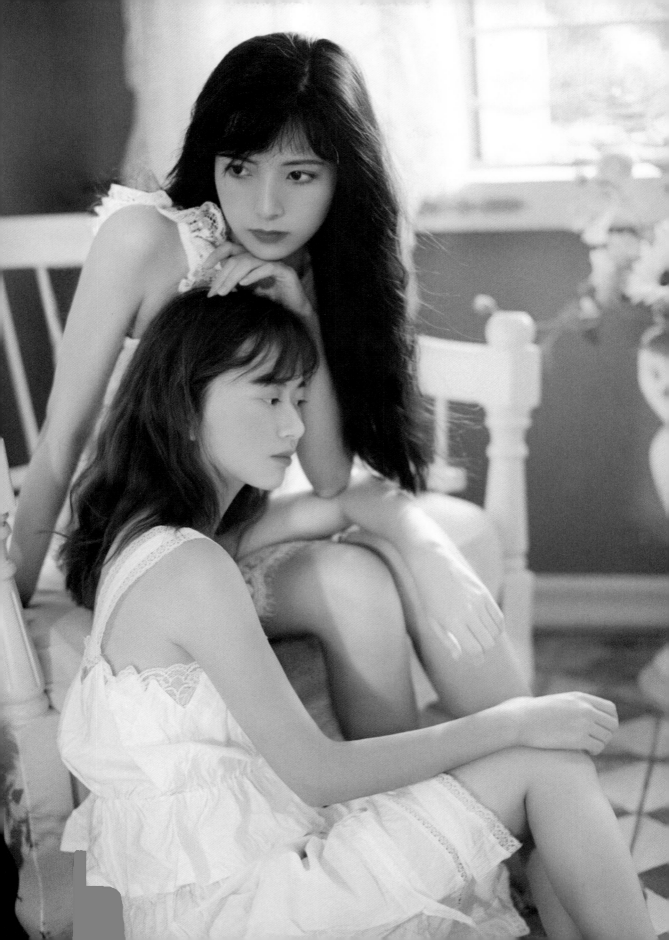

关于我

说来神奇，以前的我一定没有想到，在做过公司的高管、美妆店老板之后，我还成为了一名摄影师。

在做摄影的这几年，我朋友说我就像魔怔了一样，朋友圈里每天都是和摄影相关的内容，不是约模特就是找场地，不是在搞创作就是在拍客片。

如果说人生就像一本画册，想来我的画册里都是我举起相机的画面。

但也是因为摄影，我找到了一座连接他人人生的桥梁。

我遇见过在自己 18 岁成人礼来拍照的人，我遇见过因为失恋来拍照纪念自己成长的人，我遇见过在重病痊愈后想要通过自己的照片鼓励别人的人，我遇见过离婚后独自一个人来拍婚纱照的人……

通过拍照，我得以看见他们人生的一部分，

在明白人生不易的同时，也不忘珍惜自己现在所拥有的一切。

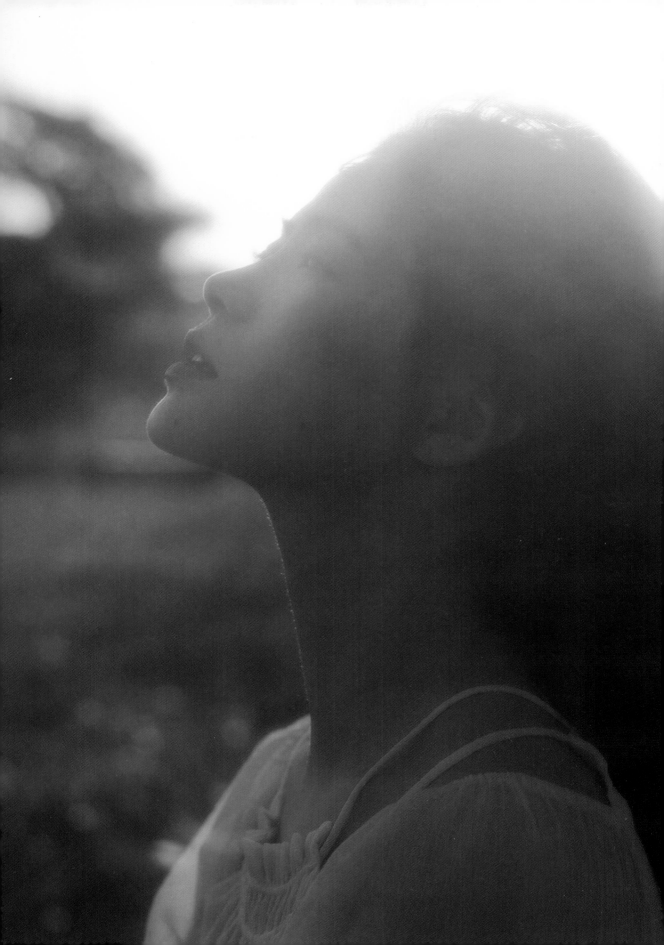

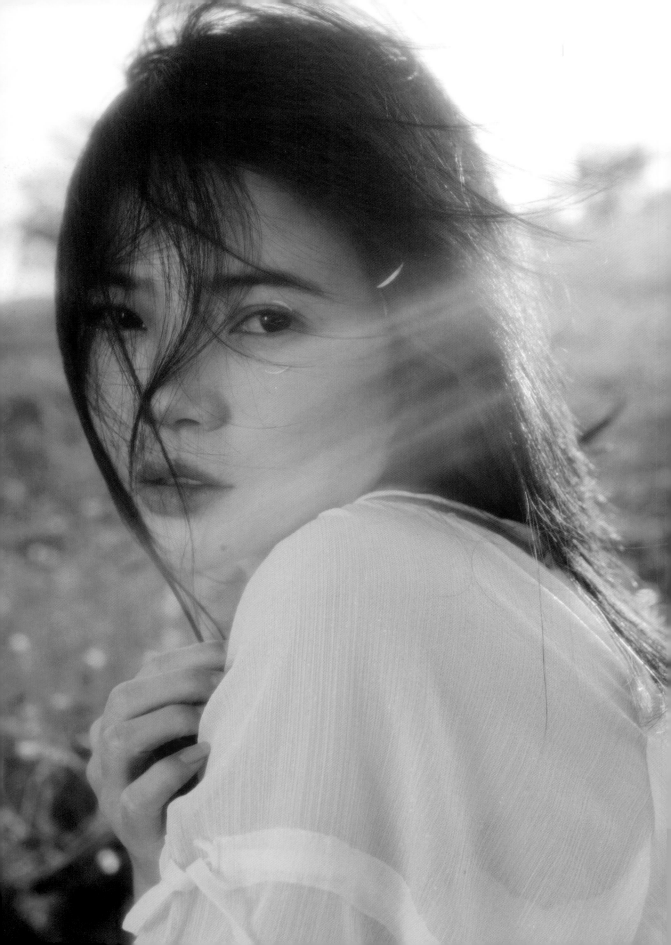

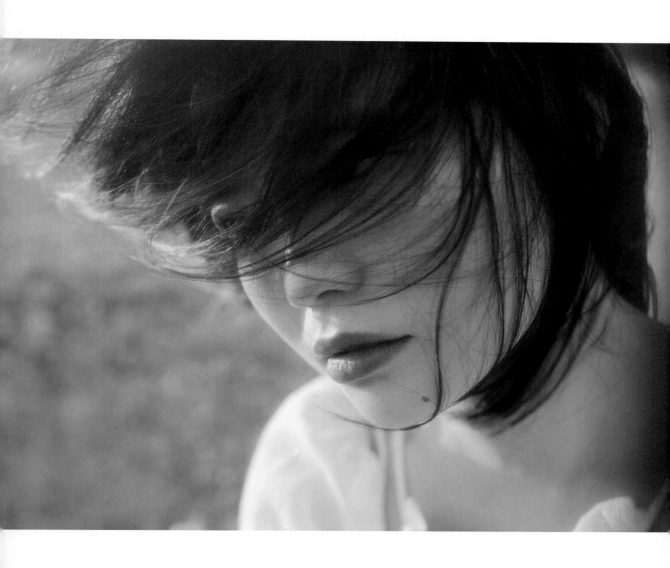

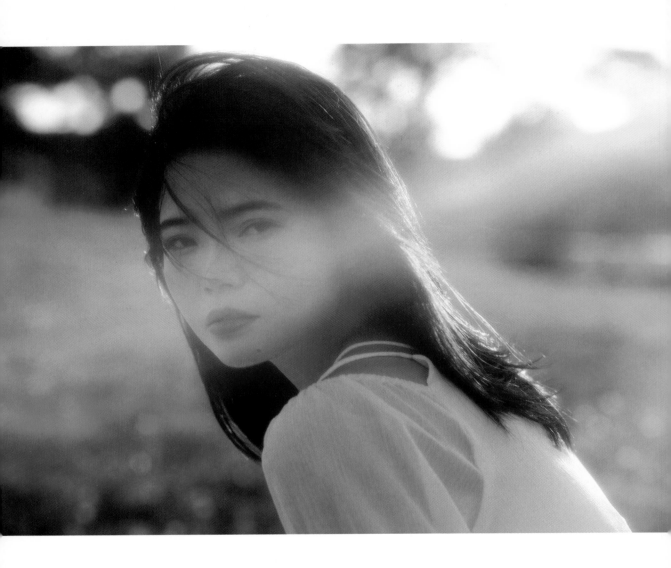

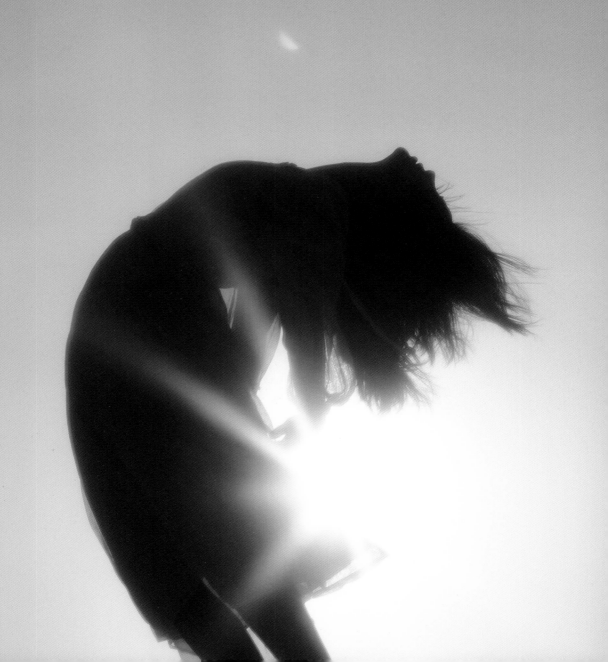

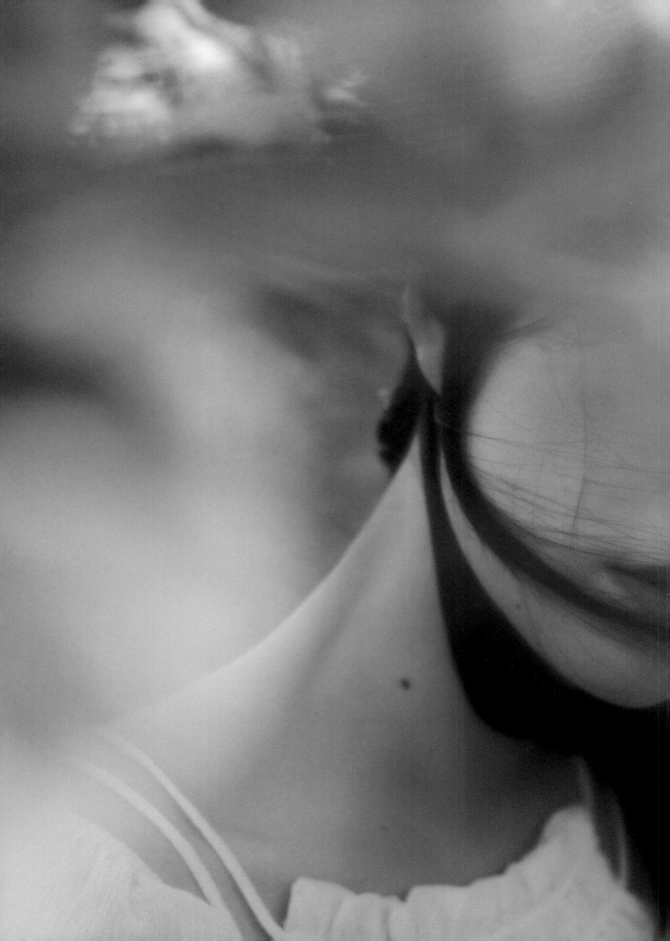

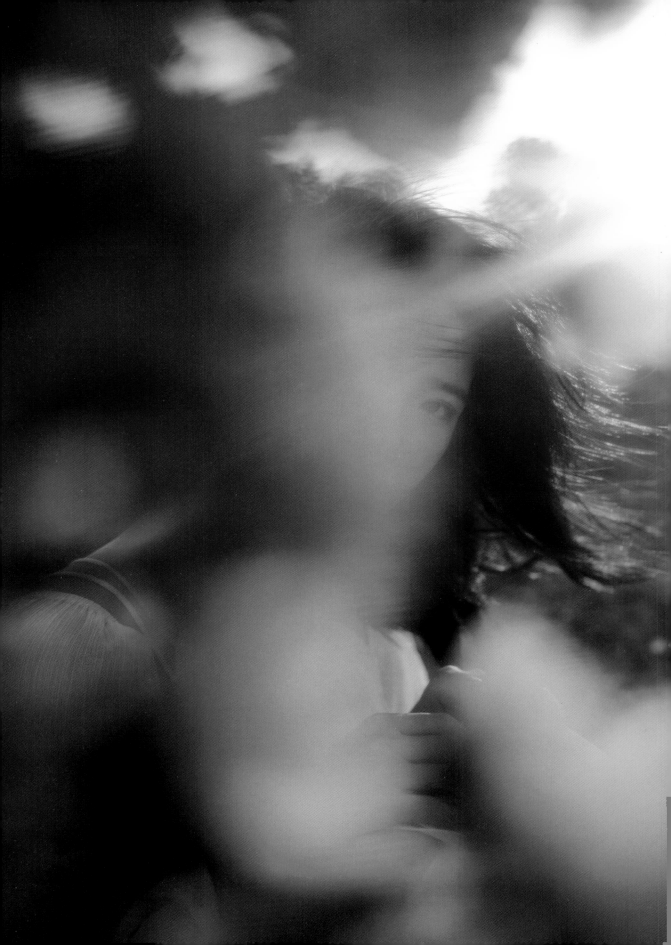